MANUEL GÉNÉRAL
DE
L'ORNEMENT
DÉCORATIF

ÉTUDE ENCYCLOPÉDIQUE SUR LE GOUT

MANUEL GÉNÉRAL
DE
L'ORNEMENT
DÉCORATIF

ÉTUDE ENCYCLOPÉDIQUE SUR LE GOUT

APPLIQUÉ AUX EMBELLISSEMENTS EXTÉRIEURS ET INTÉRIEURS
AUX TENTURES, A L'AMEUBLEMENT, AUX VASES,
AU COSTUME, A LA COMPOSITION DES JARDINS, ETC.,

PAR

F. GOUPIL,

ARTISTE DE LA MANUFACTURE IMPÉRIALE DE SÈVRES.

> Nos pères étaient simples, leur magnificence
> était solide et sincère! Nous ne leur ressemblons
> pas; le Décor nous suffit!

PARIS
DESLOGES, LIBRAIRE-ÉDITEUR
RUE CROIX-DES-PETITS-CHAMPS, 4.

1862

Le Mans. — Impr. Beauvais, place des Halles, 19.

D'où vient le mauvais goût? Comment on arrive au bon. Où est le mal? Où est le remède?

> L'Art a pour mission d'enseigner
> et de produire le Beau.

L'industrie et les beaux-arts sont aujourd'hui sur une pente dangereuse.

Les ventes publiques d'objets, dits de haute curiosité, démontrent l'engouement général du public aisé pour ce qui est rare, et le taux énorme auquel s'élèvent certains produits de l'art d'autrefois, atteste, en même temps, que ni l'amour du beau, ni la vénération pour l'histoire, ni le désir de faire progresser le goût, ne sont les mobiles véritables qui poussent les amateurs sur cette voie. C'est uniquement pour ce qui est coûteux.

Pardonnez-leur, ô mon Dieu! car ils ne savent ce qu'ils font. Ils croient qu'il leur sera beaucoup pardonné, parce qu'ils auront beaucoup *dépensé!*

Vous, Monsieur, qui collectionnez, vous aimez fréquenter ces ventes et ces magasins d'antiquités, où vous payez des sommes folles les produits souvent de la ruse la plus impudente : et vous encouragez par là le vol, vous y provoquez même! C'est vous qui achetez de bonne foi des statues antiques qui, privées de bras ou de jambes, sont déterrées à propos par des marchands inconnus; et c'est vous qui payez encore de votre argent les bras et les jambes de ces mêmes statues dont ces hommes, *qui vous connaissent*, ont soin de vous expédier *plus tard* les membres tronqués : la cassure de chaque pièce coïncide parfaitement avec les cassures du marbre que vous montrez avec tant de satisfaction aux amis qui visitent votre cabinet; mais, hélas! ces fragments que vous venez d'acquérir, sont des monuments de votre duperie. L'illustre personnage sur lequel vous avez fait imprimer un mémoire, qui vous a fait proclamer président de la Société Archéologique de ***, est sorti des ateliers del Cavaliete, Carabattolo (1), établi sculpteur-praticien dans la Strada del Babuino à Rome, met aux points des cassures, et son fils, restaurateur de meubles, a inventé une machine qui perfore de mystérieux trous dans le bois sculpté moderne, imitant,

(1) Carabattolo. — Nom napolitain qui signifie *Bibelot.*

à s'y méprendre, le travail des insectes rongeurs qui dévastent les meubles vieux, en tous pays.

Les trous de vers sont un passe-port assuré pour la sécurité du vieux meuble !!! Il s'est trouvé des pourrissoirs et des enfumoirs pour les vieux tableaux neufs ; il y a aussi des casseurs d'émaux limousins, qui ont cassé des nez supposés connaisseurs ; demandez plutôt au baron de Rostchild, qui a honnêtement payé des émaux limousins, exécutés par des artistes les plus habiles de Sèvres !!!

On fabrique partout des ruines et des vases cassés en tous genres, et ces ruines sont celles de beaucoup de bourses, sans rien faire progresser dans l'art moderne.

Les faussaires y gagnent largement leur salaire, tandis que le talent et la science des contemporains languissent obscurs et méconnus.

La fraude et le trucage entourent l'amateur d'inextricables réseaux ; par suite, plus d'harmonie, plus d'unité décorative dans les hôtels ; au dedans et au dehors, c'est un bazar de curiosités.

Le fabricant, qui vit des besoins du riche, en présence d'un tel état de choses flatte les goûts du moment, et inonde le marché d'innombrables imitations de vieux Sèvres, d'émaux, de bahuts, de faïences italiennes. C'est le siècle de la pacotille !

Partout le mensonge s'organise ; le marchand espère vendre en fabricant du vieux tout neuf ; mais il se trompe lui-même et trompe les autres.

Les manies changent comme le vent ; on ne gagne rien à les encourager. C'est pourquoi on ne crée plus.

La manie est un commencement de folie ; pour la guérir, il n'y a qu'un moyen : c'est de se proposer un but général, utile au point de vue social, un but digne de la destination de nos forces et de nos talents, des rapports où l'on se trouve placé par la nature ou la fortune. Notre imagination se passionne souvent pour des choses qui nous frappent ; mais souvent elle ne sait s'arrêter. Ne la laissez jamais aller trop vite ou trop loin ; réglons en le pas, elle sera moins disposée à divaguer. La culture de l'esprit et de l'art, l'étude de la nature font embrasser, chaque jour, à l'intelligence, un horizon plus étendu. On a imaginé, en Angleterre, d'employer la musique comme moyen curatif des maladies de l'esprit ; sans prétendre nullement appliquer l'étude des arts du dessin comme moyen curatif des affections mentales de l'homme, on peut, à coup sûr, la recommander comme un préservatif assuré contre l'ennui, qui est l'origine d'une foule de manies chez les gens oisifs ; c'est aussi un remède contre l'indifférence, cette mort intellectuelle, cousine germaine de

l'égoïsme, qui engendre l'avarice et tue l'homme par l'insensible destruction successive des sentiments généreux et nobles du cœur.

Le faux luxe règne partout, la simplicité est un privilége devenu exceptionnel. L'instruction artistique pour tous est absente.

La biblotomanie est la peste du moment; elle s'est propagée partout, comme la maladie de la pomme de terre et de la vigne; l'architecture même en subit les fâcheuses atteintes. Le culte du beau et du vrai est remplacé par le culte du faux, de l'artificiel, de l'illusion. La science aide l'homme à rêver qu'il est riche; elle dore et argente tout ce qu'il possède. Ouvrons l'œil sur tous ces abus; divulguons-les hautement; déchirons la belle reliure d'un mauvais livre; dénonçons les voleurs, les faussaires, les assassins de la vérité; attaquons l'architecte, qui couvre d'emblèmes, de sacrifices, un entrepôt de douane, et qui donne la forme d'un temple à la bourse (où l'on adore, il est vrai, le veau d'or). Attaquons-le de nouveau, si, pour faire parade de science architectonique, il veut loger un bon bourgeois retiré, dans un palais de doge vénitien, ou sous les voûtes en ogive d'une église gothique.

Que l'instinct et le sentiment des convenances nous guident et nous éclairent dans nos jugements, et, si nous entrons dans les magasins d'antiquités pour y faire des achats, que les connaissances archéologiques et artistiques viennent présider à nos choix. Sachons lire dans ces pages décousues de l'histoire de toutes les industries, et profiter des leçons qu'elles nous donnent, en les appliquant judicieusement à l'usage du bon sens.

C'est le seul moyen de faire servir les ruines poudreuses du passé à l'édification de l'avenir.

L'emplette du vrai enrichit toujours, elle est le fait du connaisseur éclairé et de l'homme de goût.

L'éducation artistique est une question d'intérêt général; c'est la question de tout le monde, et celle dont on s'occupe le moins.

Le beau, qui est le choix dans le vrai, a des règles que chacun doit étudier; sa langue est universelle, puisqu'elle a tous ses mots renfermés dans la création de Dieu, qui est la nature. Les beaux-arts ont leur syntaxe, leurs barbarismes, leurs solécismes, leur orthographe, et il est donné à chacun de nous d'apprendre les règles et d'éviter les fautes. Cela n'exige que la bonne volonté d'ouvrir les yeux, de raisonner et d'observer.

Étudions l'influence de l'entourage et du milieu où nous vivons journellement ; cette influence s'exerce sur nous à toute heure ; elle agit, pour ainsi dire, à notre insu, comme la nourriture, bien réglée et appropriée à notre tempérament, agit sur le développement du corps et le maintien de la santé.

L'esprit, à l'état normal, cherche l'harmonie, le repos et la paix ; il ne saurait les trouver dans le désordre et le dévergondage des idées. Il a besoin de se bien porter.

Les connaissances artistiques sont l'hygiène de l'intelligence ; nul n'a le droit de les négliger.

L'éducation artistique est à faire pour l'artiste et pour le public : nous vivons dans une confusion menaçante pour le goût national.

Un immense besoin de bien-être tourmente le public. Associons-nous à l'ambition générale qu'a le pauvre d'avoir sa place au soleil. Mais que d'économies à faire, si notre peuple si spirituel savait redevenir simple en ressaisissant le sens du goût qu'il perd de jour en jour ! Nos artistes, de leur côté, ne font pas assez d'efforts pour perfectionner en eux la faculté d'idéaliser la réalité et le simple.

Ce serait pourtant un moyen d'approcher de la réalisation de l'idéal.

L'ART DÉCORATIF.

L'art décoratif dérive de l'architecture. L'architecture d'un pays ou d'une nation est subordonnée à l'influence du climat, du lieu et des matériaux employés ; elle est l'expression des besoins, des facultés et des sentiments des peuples aux différentes époques de l'histoire. C'est en étudiant les monuments de tous les temps que l'artiste suivra les progrès de la civilisation et formera son goût par la comparaison des genres. Il se convaincra de cette vérité importante : que la vraie beauté résulte du plaisir qu'on éprouve quand les yeux, l'intelligence et le sentiment sont satisfaits. La plus parfaite architecture sera donc celle qui remplira le mieux ces conditions. La vraie proportion doit régner dans tous les membres composant l'ensemble d'un édifice, de même que dans l'art décoratif tout assemblage de formes ou motifs ornementaux doit être arrangé d'après certaines proportions. Mais ici je m'arrête à ce mot de proportion dont parlent tous les livres et qui est sans cesse à la bouche de chacun, bien que très-vague et peu compris ; nous allons tâcher d'en fixer le sens.

Une fourmi se promène sur les marches de granit qui entourent la colonne Vendôme ; levez les yeux et veuillez me dire la proportion qui existe entre ce petit insecte et la colonne ? La question

excite votre hilarité, et vous répondez, il y a disproportion, puisque votre esprit se refuse à tout calcul raisonnable ; de même que si je vous demandais de fixer la proportion qui existe entre notre humble créature et les étoiles, c'est l'idée de l'infini, de l'immensité dans le petit comme dans le grand qui naîtrait dans votre cerveau ; mais c'est précisément la mesure de notre faiblesse qui nous est la plus salutaire. Si nous montions au sommet de ladite colonne pour regarder les passants, il nous serait aussi fort difficile d'établir la proportion de la colonne par rapport à l'homme dont nous connaissons la hauteur moyenne, car de ce point culminant l'homme et la mouche semblent à peu près de même taille ; vous voyez donc, par cet exemple, qu'il n'est pas si facile de juger des choses dont les dimensions, bien que palpables, nous frappent le plus : que conclure tout d'abord d'un tel raisonnement ? N'est-il pas possible d'établir des rapports entre les objets, et doit-on renoncer à mesurer cette colonne ?

Du haut du monument on ne peut juger de la hauteur d'un homme, puisqu'on le voit en raccourci ; mais si nous descendons sur la place et que nous éloignant nous suivions la rue de la Paix, les dimensions du fût du chapiteau et du piédestal diminueront par l'effet de la perspective, et il nous sera plus facile, en comparant la colonne aux maisons les plus rapprochées d'elle et dont nous pouvons supposer la hauteur d'environ cinquante pieds, d'en déduire approximativement la hauteur. C'est une preuve de plus de la nécessité qu'il y a de bien se placer pour juger de la dimension des choses, et que la connaissance de la perspective est indispensable. Mais, si je m'adressais à une dame, la priant de me dire pourquoi le chapeau de sa petite voisine la choque par la couleur et la forme, pourquoi cette dernière s'habille toujours de couleurs éclatantes et qui effacent toute la fraîcheur de son teint, ou bien d'autres pourquoi encore ? La dame ainsi questionnée, qui est, je suppose, une lionne, d'un esprit observateur, qui étudie l'art et brille par la recherche de sa mise, me répondrait que sa voisine, qui est petite, porte un chapeau très-haut pour se grandir, mais trop grand pour le volume de sa mignonne figure, que les rubans en sont d'une nuance en complet désaccord avec sa carnation ; en un mot, toilette manquée par ignorance des proportions et de l'harmonie des formes et des couleurs.

La toilette est la décoration des dames. Les dames ne sont-elles pas le plus bel ornement de nos demeures ? C'est donc ici le lieu d'en parler.

C'est d'après nature qu'il faut étudier la beauté en la regardant chaque jour, dans sa simplicité d'abord, qui nous convaincra des grâces extérieures de la plus belle œuvre plastique du créateur, et dans l'art de parer cette belle statue des ajustements du costume. La toilette, ne nous y trompons pas, exige un grand goût, et le goût est l'instinct du beau, quelquefois inné, mais toujours susceptible de développement par l'éducation artistique.

AXIOME. — *Tout est proportion dans l'art.*

Les dimensions sont les mesures de la longueur, de la largeur et de la hauteur d'un édifice ou d'un objet quelconque.

Les proportions consistent dans le rapport de toutes les dimensions comparées entr'elles.

Les proportions s'établissent entre des lignes et des surfaces de même espèce sous le rapport du plaisir qu'elles font éprouver à l'œil.

La proportion d'un carré long ou double-carré de 4 centimètres de haut sur 8 de long sera moins belle que celle d'un carré de 5 sur 8.

Celle d'un carré de 3 sur 6 moins belle que celle d'un carré de 3 sur 7.

Le rapport de 3 à 9 est moins beau que de 3 à 8; celui de 3 à 4 est moins beau que celui de 3 à 5.

L'habitude des créations de la nature, de les comparer et de les étudier en les copiant, accoutume l'œil aux bonnes proportions.

La vue d'un bossu, d'un bancal ou d'un estropié nous frappe par l'habitude que nous avons de voir le plus souvent des gens bien bâtis.

La faculté de saisir le côté ridicule et de l'exagérer, est celle qui nous aide à créer le genre appelé caricature; les charges, ne nous y trompons pas, ont un côté moral très-précieux, celui de nous faire prendre en horreur le laid, le difforme et le ridicule.

Il faut d'abord s'exercer à copier les plus beaux types en toute chose avant de chercher à inventer ou à composer.

Il y a dans l'antique des types reconnus beaux sous le rapport du choix, des formes et des proportions dans les statues : dans les vases, dans l'ornementation et l'architecture on ne saurait trop se pénétrer de leur perfection en les dessinant scrupuleusement.

Initiation artistique par la nature. — L'ordre, la régularité, la symétrie enseignés.

Dans toute espèce d'étude, ce que nous ignorons nous semble tout d'abord incompréhensible; mais la raison vient bientôt jeter sa lumière dans notre esprit; appelons-la donc toujours à notre aide, et la science, au lieu de nous effrayer, ne tardera pas à nous séduire.

Contemplons une simple fleur: elle nous apprendra la régularité, l'ordre, la symétrie, l'élégance de la forme, la richesse, la pureté, l'éclat, la fusion de la couleur et l'harmonie du tout ensemble. Contemplons le corps de l'homme, nous y retrouvons les mêmes enseignements: celui de la femme, celui de l'enfant, nous montrent de la variété et des formes analogues modifiées.

LA VARIÉTÉ. — *Jetons les yeux sur un oiseau.*

Dans un oiseau, on ne trouve jamais une plume identiquement semblable dans les détails à celle qu'on aura prise pour modèle, attendu que la nature, toujours occupée à doter chaque chose d'une personnalité qui lui appartienne, ne fait jamais deux objets absolument pareils; mais on retrouve dans les plumes d'une même région une analogie qui constitue dans l'ensemble une régularité, une conformité charmantes dont, cependant, la différence insaisissable exclut l'idée d'une fabrication mécanique... C'est ce qui fait l'individualité dont manque aujourd'hui tout ce qui ne peut se débarrasser des étreintes de l'industrie.

(Extrait du livre intitulé: *Le Poulailler*, par Ch. JAQUES.)

La couleur peut changer entièrement la notion que nous avons d'un objet; si la cerise était peinte en bleu, nous songerions à la prune en la voyant.

La coloration des objets est peut-être soumise à certaines lois dans les animaux velus à corps lisses ou à corps rugueux. C'est ce que l'observation apprend. Dans chaque espèce, les couleurs sont disposées toujours de même, il y a des réunions ou juxtapositions de couleur qu'on ne voit jamais varier; d'autres, au contraire, varient sans cesse.

Pour avancer rapidement dans l'art on a besoin de s'étayer de connaissances acquises; il est essentiel de savoir tirer parti de ce qu'on sait pour arriver à ce qu'on veut apprendre.

La construction géométrique est fort utile, et je dirai même la base de l'ornement. Les considérations des figures du dessin linéaire donnent des moyens d'arriver à une régularité qui plait toujours.

L'ordre et la régularité étant des conditions de beauté architecturale, la décoration les met à profit avec avantage. Un motif d'ornement peut être une reproduction exacte d'un objet naturel ou bien une imitation infidèle, partiellement ou en totalité.

L'irrégulier peut aussi plaire par contraste avec le régulier. Trop de régularité, trop de répétitions produisent l'ennui, la monotonie, la satiété, comme trop de mots fatiguent dans les discours du bavard.

L'architecture est le plus difficile de tous les arts, parce qu'il n'a pas de modèle visible ou facilement intelligible au commun des hommes.

ANALOGIES ARTISTIQUES.

L'idée de régularité, de répétition, de symétrie d'arrangement mathématique, est utilisée par tous les arts pour plaire à l'esprit, qui y voit une loi de perfection abstraite. En littérature, nous voyons le goût de l'homme pour les formes régulières :

La poésie — l'emploie dans ses formes adoptives, qui sont :

La rime, — répétition d'un son.

Le nombre, — dans les vers.

Le refrain, — répétition d'une idée et d'une forme.

Le rithme, — le lai, le vire-lai, refrain répété.

La musique répète et multiplie les bruits, les sons, les notes.

L'architecture et l'ornementation répètent le motif d'un ornement, le multiplient, le disposent en rosaces, etc.

Les formes géométriques ayant fourni des dispositions angulaires pour couvrir des surfaces, la nature a donné aux artistes un moyen d'orner par teintes plates sur fond, en appliquant dans ces divisions le décalque des feuilles de plantes ou d'arbres qu'on s'exerça à arranger par angles, soit en les répétant symétriquement, soit en les attachant par des tiges ondulées qui les lient ensemble en couronne, en rameaux courants ou en épanouissements fleuris. L'architecture, en construisant les murailles rectangulaires d'un édifice, commença à les embellir par des moulures variées et des compartiments que l'ornementiste vint ensuite meubler de rosaces, d'arabesques, de guirlandes et d'imitations plus ou moins réelles de la nature.

EMPLOI DU CALÉIDOSCOPE.

Tout le monde connait le jouet qui porte ce nom. On peut en rendre l'application fort utile à l'ornementation, de la manière suivante :

Un morceau de verre noirci par derrière et de la forme d'un rectangle, placé verticalement sur le plan d'une feuille de papier sur laquelle on a tracé des formes arbitraires ou sur une gravure donne, en appliquant l'œil au haut du miroir, des images de formes coupées et rejetées symétriquement. Placez parallèlement à ce miroir une seconde glace ou un second verre noirci et semblable au premier, et placez l'œil entre les deux glaces au-dessus d'une gravure d'ornement, la partie visible comprise entre ces deux miroirs offrira une frise ou bordure, et pour peu que vous déplaciez les deux verres noirs en les maintenant parallèles, les frises et bordures varieront à l'infini à mesure que vous promenerez les verres.

Si vous placez les verres l'un contre l'autre, de façon à former un angle au centre du polygone régulier, vous obtiendrez des rosaces plus ou moins multiples, et en interposant un papier végétal, vous pourrez en relever aisément le tracé.

PRINCIPES GÉNÉRAUX DE TOUTE APPLICATION ORNEMENTALE.

On doit considérer d'abord :

1° La forme totale extérieure, découpure ou silhouette de l'objet : voir s'il remplit les conditions de :

2° La solidité apparente, — l'équilibre, la pondération, s'il possède suffisamment :

3° La variété dans le détail, en harmonie avec l'ensemble, se rendre compte de :

4° La vue distincte de l'ensemble, où doivent se trouver réunies toutes les conditions de :

5° L'harmonie parfaite et générale du tout avec les parties, jointe à :

6° La convenance de l'objet avec son but.

L'application bien entendue de ces principes devra nécessairement concourir à la production d'un tout agréable.

L'unité d'un tout dépend de l'harmonie générale des parties. —

SIGNIFICATION ET EXPRESSION. — Pour composer un ensemble ou un tout ornemental, simple ou riche, léger, élancé, svelte ou pesant, massif, ou triste, ou gai, ou simplement gracieux, nous devons penser à tous les objets naturels qui réunissent, au plus haut degré, les qualités que nous venons de citer, et en appliquer les formes à nos inventions. C'est ce qu'on nomme caractère.

Pour créer du simple, songeons aux types simples, pensons aux formes de la géométrie : le cercle, le triangle, le carré, la boule, l'œuf, le cylindre, le cône, la pyramide etc., aux couleurs simples, à la beauté nue ou primitive.

Pour créer du léger,

Songeons au levrier, au cerf, à la biche, aux oiseaux aériens, aux plantes grimpantes, aux nuages.

Pour créer du riche, songeons aux formes rayonnantes.

Songeons au paon, le plus beau des oiseaux, et aux palais des rois.

Pour créer du pesant, du massif, du solide, songeons à la montagne, aux pyramides, à l'éléphant.

Pour créer du triste, songeons aux formes tombantes.

Oublions tout ce qui est gai, songeons à la douleur et à toutes les causes qui la font naître, aux tombeaux, aux arbres qui pleurent à la nuit et à ses ombres, aux paysages déserts.

La tristesse, la mélancolie, empreinte dans la création d'art, est un sentiment facile à réveiller.

La mélancolie est la tristesse mêlée d'espérance; elle a un charme particulier dans les œuvres d'art.

La joie, la gaieté sont également faciles à naître par l'aspect des fleurs aux vives couleurs et aux formes variées.

L'étude des moyens par lesquels on suscite dans l'âme les divers sentiments de la vie, est ce qu'on appelle la science esthétique. Quiconque s'adonne à l'art, pratique plus ou moins l'esthétique, en produisant un ouvrage quelconque, comme M. Jourdain faisait de la prose sans le savoir.

QUANTITÉ. — La grandeur des masses et la simplicité dans les détails excitent en nous de fortes impressions; mais, il faut un grand choix dans les analogies : cette question de choix doit être guidée par la plus judicieuse convenance.

L'œil se forme à l'étude du caractère des proportions, par la considération des créatures animées ou inanimées les plus parfaites.

Chaque type créé a son genre de beautés et de proportions individuelles, particulières à l'âge, au tempérament et au but pour lequel il a été créé.

Chez l'homme de dix-huit ans, les formes physiques ne sont pas les mêmes que chez celui de quatre-vingts; il en est de même pour les animaux. Le cheval de labour et le cheval de course sont des types animés, dont les beautés varient avec leur but. Il en est de même pour les végétaux.

CLASSIFICATION DES FORMES ENVISAGÉES PAR L'ORNEMANISTE.

Les courbes et les droites combinées produisent la variété décorative.

La verticale est la ligne de la solidité architecturale et de l'immobilité.

La spirale, celle du mouvement, ainsi que la ligne ondée ou serpentine. La spirale peut être circulaire ou allongée.

Le cercle produit les couronnes et les rosaces.

Les arcs de cercles produisent les voûtes et les guirlandes.

Les intersections linéaires géométriques fournissent des combinaisons infinies de formes, auxquelles le secours de la couleur et des matières de l'industrie prêtent un grand agrément pour le dallage et les incrustations de mosaïque et d'ébénisterie ou marquetterie.

Les dispositions parallèles par zônes, par bandes de motifs répétés, sont un grand auxiliaire décoratif.

Les formes mêmes géométriques sont modifiées par l'allongement ou l'élargissement.

L'éllipse est l'élargissement ou l'allongement du cercle.

L'œuf est une disposition symétrique, de formes circulaires; le cercle du haut se raccorde à celui du bas, par une troisième courbe circulaire, comme liaison symétrique, à droite et à gauche.

La bifurcation, l'Y grec, est une division angulaire symétrique.

Le rayonnement est une répartition d'angles égaux, couvrant une surface partout également autour d'un point.

Le principe du rayonnement concentre l'œil et l'attention vers un point, ou en tire parti dans la disposition des trophées d'armes et de drapeaux ou panoplie. C'est celui de toutes les rosaces.

Le losange est un allongement du carré.

La symétrie peut être régulière ou alternée.

La squammation est un mode de couvrir une surface d'imitation d'écailles. L'imbrication, d'imitation de briques et de leurs assises.

Les compartiments une fois établis, ou les divisions par grandes lignes des surfaces, on doit se préoccuper de l'effet général qu'on veut produire, tant par les formes que par la couleur; de l'aspect riche, ou simple, ou élégant. Il faut voir d'avance à déterminer les moyens qu'on emploiera pour y arriver, en adoptant tel ou tel système ornemental, rappelant une époque architecturale ou le style d'un pays.

Le choix du style une fois fixé, l'artiste compose tous ses motifs d'ornementation en projet, sur de grand papier, après avoir tracé au cordeau, sur les murs, les lignes de compartiments, et en avoir pris les mesures exactes sur son papier.

Tout ornement doit avoir des parties principales et des parties accessoires.

La richesse des formes et des couleurs, qui seraient également réparties partout, produirait de la lourdeur. On évitera de surcharger les parties supérieures. Un plafond de décoration ornementale doit être plus simple que les murs. Une rosace au milieu et des coins en harmonie de légèreté feront bien sur fond blanc, et si la couleur y est appliquée, il faudra en user très-sobrement.

Le système de peinture sur murs est rarement pratiqué aujourd'hui, à cause de l'économie des tentures de papiers, si belles aujourd'hui, qu'elles ont atteint presque la perfection dans l'exécution.

Si on voulait, cependant, l'employer, il y a deux modes d'opérer : la peinture à teinte plate et celle par le clair obscur, qui est la plus longue. On peindrait par le système du clair obscur des figures composées sur des panneaux, sujets allégoriques à trouver selon le goût du propriétaire; des figures, des saisons ou des éléments, des parties du monde, etc. Les allégories sont le moyen le plus ancien. Il est cependant possible et permis aux artistes d'innover, en ce genre, et nous y engageons fort ceux qui s'y adonnent. Notre époque, ses progrès et ses inventions ne pourraient-elles pas être personnifiées par des allégories intelligibles.

SURFACES.

Un grand espace trop subdivisé se rapetisse;
Un petit prend de la grandeur par la division.

Dans les plafonds, les caissons doivent être moins multipliés que dans les voûtes, parce que la superficie des premiers présente moins d'étendue que celle des seconds. Mais c'est aussi la grandeur de l'édifice qui décide de cette proportion. Un grand tout doit avoir de grandes parties.

Les moulures ont été inventées pour enlever la crudité abrupte des arrêtés d'angles solides, et des enfoncements et saillies perpendiculaires.

La variété des surfaces est une qualité fondamentale de l'architecture. Une surface plane juxtaposée à une surface courbe fera toujours bon effet; l'art trouvant toujours dans les contrastes de puissants moyens de plaire.

Les surfaces sont ou plates ou courbes et terminées par des lignes régulières ou non.

Les surfaces décoratives peuvent toujours être considérées géométriquement, dans les constructions de tous genres et dans tous les objets à l'usage de l'homme. A ce propos, nous rappellerons ici les formes invariables primitives de la géométrie, la boule, le cylindre et le cône comme types générateurs (1) auxquels on comparera toutes les surfaces courbes qu'on veut étudier et embellir, sans oublier la boule ovale (forme de boudin), la boule ovoïde, ayant un gros et un petit bout; et nous verrons que tous les meubles et ustensiles à notre usage ornés par l'industrie, n'en sont que des applications plus ou moins modifiées par l'art. Ces formes mêmes, une fois saisies par cela même qu'elles sont simples, conduisent à l'intelligence des formes plus compliquées.

Le cercle, le carré, le triangle, mis en mouvement sur des axes produisent les apparences des trois corps ronds. Les corps composés de surfaces plates sont la pyramide ou tétraèdre à quatre triangles équilatéraux et les prismes ou polyèdres d'un nombre indéterminé de surfaces.

Le poli, le brillant des surfaces, leur variété et leurs formes jouent un très-grand rôle dans la décoration.

Le mat des surfaces dans la sculpture est une condition indispensable à la vue distincte de l'ensemble et des détails de la forme. Les terres cuites, les biscuits, les marbres non polis font toujours bien au point de vue décoratif. Les statues à surfaces polies, laissant miroiter la lumière, sont d'un aspect maigre: l'orfévrerie matte est

(1) Voir la *Géométrie artistique*, 1 vol. in-8. 2 fr.

préférable pour la représentation de la figure humaine; les reflets poli métallique peuvent égayer certains détails, pourvu qu'on n'en fasse pas abus.

La considération de la variété des surfaces fournit dans l'ameublement les plus heureuses ressources d'oppositions. Les étoffes de soie ou de satin damassé, aux reflets chatoyants et riches, employées en rideaux, font admirablement valoir les meubles garnis de velours ou de tapisserie.

SYNTAXE ORNEMENTALE.

La connaissance de la déformation des formes sur les surfaces de diverses natures, s'acquiert facilement, en les découpant en papier de couleur, et en les appliquant sur les corps ronds ou à pans.

Prenez une boule, et, y plaçant un rond de papier sur lequel vous aurez tracé plusieurs cercles concentriques au cercle découpé, vous observerez qu'il ne pourra s'y appliquer sans être plissé angulairement; mais la partie la plus voisine du centre est celle où les cercles parallèles auront le moins besoin de plis. On peut toujours tracer des cercles au compas sur une sphère ou boule.

Prenez un cylindre, par exemple un pot à confitures cylindrique, et y appliquez un rond circulaire en papier, il en épouse la forme sans pli, mais il se déforme au point de vue perspective et prend la forme elliptique ou allongée dans le sens de l'axe du cylindre.

Inscrivez un carré dans le cercle, ce carré s'allonge; si les angles intérieurs opposés sont placés sur la ligne droite perpendiculaire au plan de la base, le carré vous paraîtra losange ou carré allongé.

Le carré inscrit au cercle de papier que vous placeriez sur la boule, ne paraîtrait jamais rectiligne, à cause de la courbure qu'affecteraient les côtés. Le même cercle de papier découpé, placé sur un cylindre, paraîtra ovale sur un cône, et le carré, un trapèze.

Plus les figures géométriques découpées sont petites, par rapport aux surfaces sur lesquelles on les colle, moins elles éprouvent de déformation apparente; les lignes droites sont surtout altérées sur les surfaces courbes. Les polygones étoilés ou étoiles rectilignes le démontrent.

Si vous faites un semé de petits ronds égaux sur un cylindre, ils ne paraîtront pas ronds, mais ovales.

Pour paraître ronds, il les faudrait de forme ovale, et les placer en largeur et non en hauteur.

La courbure des surfaces est une cause de déformation perspective

linéaire dans la décoration ; elle exige une attention particulière de la part de l'artiste.

Si l'on doit composer sur une surface courbe, concave ou convexe, on évitera, autant que possible, les sujets qui présentent beaucoup de lignes droites. Sur un cylindre, les lignes droites verticales sont les seules qui ne soient pas déformées ; on évitera donc les vues d'architecture en perspective, qui présentent de longues lignes droites fuyantes ; les compositions paysagistes sont plus favorables, ou les marines ; s'il s'agit de décorer un vase ovoïde, on prendra les mêmes précautions.

Par les mêmes motifs, on évitera d'appliquer de la sculpture de figures sur ce genre de surface, on préférera de l'ornement peu saillant, et encore faut-il que l'œil puisse embrasser d'une seule œillade l'ensemble du décor, sans inconvénient pour les lignes.

L'ornement à petits détails et à petites parties courbes ou droites, a moins d'inconvénient.

Les dômes, les plafonds, les voûtes, les frises circulaires présentent les plus grandes difficultés à surmonter pour le peintre et le décorateur.

Des vases chez les anciens au point de vue historique.

Les vases ont été inventés pour les besoins humains ; leurs formes sont nécessairement subordonnées à leur usage.

L'urne funéraire était simplement une maison, dernière demeure de l'homme ; les anciens Égyptiens construisaient leurs villes en vue de l'éternité : c'était de la vie éternelle qu'ils se préoccupaient avant tout. Cette idée fut l'origine de leurs nécropoles.

Le monument funèbre est la leçon de la mort donnée aux vivants : sorte de commémoration honorifique, souvent ; et par ce motif enrichie d'ornements plus ou moins luxueux et tous expressifs.

L'urne, chez les anciens, était un vase plus ou moins grand, oblong, renflé par le milieu et rétréci par le col. On avait d'abord commencé par lui donner la grandeur et la capacité de quelques mesures d'usage ; les unes pour les liquides ; les autres pour les solides. Les vases de mesures étaient de terre cuite ou de bois. Les médecins portèrent en Italie les petites mesures attiques pour les liquides ; elles étaient d'une élégance qui les fit rechercher

immédiatement des amateurs, et ornées de bas-reliefs et de festons. Les vases des Latins, nommés cyattius, crater, cratera, poculum, patera, calix, culullus, ciborium, scyphus, étaient des cotyles, des cyathes, des conges ou quelques-unes des mesures en usage. La mesure appelée culleus était chez eux la plus grande de toutes; elle contenait 1600 livres pesant de liquide. La livre romaine était de 12 onces : l'amphore contenait 80 livres; l'urne 40, le conge correspondait à notre pinte. Le cyattius était une sorte de gobelet pour mesurer le vin et l'eau qu'ils versaient dans des tasses ou coupes.

Les vases à vin, dolium, seria, amphora, diota, cadus, étaient de terre cuite, pointus par le bas, pour les enfoncer dans la terre ou le sable, car ils ne les couchaient jamais. Les gros contenaient environ un muid. Ils avaient deux anses. L'amphore était une cruche à deux anses. Tous ces vases portaient le cachet ou sceau de leur maître.

L'étude de la forme des vases est liée à celle de l'histoire comme celle des médailles, des statues et des tableaux : c'est une des spécialités de l'archéologie.

TRACÉ DES VASES.

Les études des maîtres sur les proportions et les formes des vases sont assez rares. (Voyez l'*Art pour tous*, par E. Reiber.)

On trouve à ce sujet dans les livraisons 40 et 46, 2ᵉ année (École italienne au XVIᵉ siècle) une série de figures très-intéressantes et curieuses, résumant la méthode de l'architecte Serlio.

Le galbe de plusieurs vases fort agréables de formes et de proportions, y est obtenu par la méthode dite des deux cercles.

Ce tracé consiste à décrire un petit cercle sur le diamètre du vase dont on veut tracer le calibre et un grand cercle passant par le fond inférieur de la panse du vase, tous deux concentriques l'un à l'autre.

Si on divise en quatre parties égales chaque quart du grand cercle, les intersections des rayons avec le petit cercle projeté verticalement sur les cordes correspondantes tracées horizontalement par les extrémités des divisions du grand cercle détermineront les points du galbe cherché; les points ainsi projetés se voient répétés symétriquement dans le haut de la figure. L'ajustement du pied du col et des anses est abandonné au goût de l'artiste.

Le tracé des vases-œufs s'obtient au moyen d'une courbe à

trois centres ou le tracé en croix de l'invention de Serlio. Voir les planches des livraisons ci-dessus mentionnées.

La nature fournit la source la plus variée des formes de vases; les oignons, les bulbes, les graines, les fruits dans leur ensemble, dans leurs parties, dans les coupes ou sections de ces parties, suggèrent à l'artiste les plus heureuses inspirations auxquelles, suivant le but qu'il se propose, il ajoute ce qu'on nomme des appendices, des manches ou attaches, tels que des anses, comme aux paniers, des anneaux, comme aux corbeilles, ou une seule anse ou deux anses, ou un goulot dont la forme doit toujours subir l'influence du besoin et de la convenance de fabrication, suivant le genre de liquide qu'ils sont appelés à déverser ou à contenir.

Les consoles, les flambeaux, les candélabres empruntent aux arbres le rapport de leurs branches avec le tronc; on trouve, en effet, dans l'inspection des arbres, de leurs branches et de leurs troncs des formes utiles à copier pour leur mode d'insertion ou d'attache.

Les moulures, les cannelures, les spires, empruntent à l'architecture de bons modèles.

COMPOSITION. — INVENTION DANS LES VASES.

La forme du vase est une abstraction inspirée par la nature; c'est une ou plusieurs qualités de la beauté, concentrées dans un objet usuel par l'artiste.

La qualité de forme peut s'exprimer de mille manières. Le vase imite sans copier; il est l'ensemble de plusieurs formes tirées d'objets qui nous ont charmé, et qui, presque involontairement, se répètent sous nos doigts comme des échos seraient répétés par nos oreilles.

Les animaux qui peuplent les airs et la terre, les oiseaux, les quadrupèdes, les bipèdes, les végétaux et les minéraux fournissent à l'inventeur d'intarissables sources d'inspiration, le monde entier est son domaine.

Voulons-nous une coupe légère ?

Elle doit pouvoir poser sur son pied sans se renverser ; il convient qu'elle soit gracieuse ; jetons les regards sur les êtres aériens, les oiseaux, dont les formes sont les plus légères; étudions la beauté simple de leurs contours, les inclinaisons de leurs lignes qui tranquillisent l'œil sur les conditions de l'équilibre. Si la coupe ou le vase est orné d'anse, d'un bec, d'un goulot ou d'un col, l'étude des oiseaux à long cou nous mènera toujours aux plus élégantes

inventions. Si nous voulons faire tenir la masse ou le corps du vase sur un pied léger, nous tirerons de bonnes règles de proportions de l'écartement des pieds qui supportent le corps des oiseaux doués de certaines qualités analogues, c'est-à-dire ayant un corps volumineux sur des pieds minces et écartés dans une certaine mesure.

L'instinct de la convenance de l'objet à sa destination doit avant tout guider l'artiste à la recherche du beau; il faut toujours subordonner le caprice à la raison.

S'agit-il de composer un vase destiné à renfermer un volume plus abondant de matière? Il est essentiel que les conditions de solidité sur sa base et que son ensemble répondent en tout point à la convenance de sa destination, et que le bon sens préside avant tout à notre création.

La rareté des vases qui ne laissent rien à désirer à l'œil et qui satisfont également la pensée prouve l'extrême difficulté que présente ce genre de composition artistique. La beauté des ordres d'architecture qui ont traversé les siècles jusqu'à nous et le petit nombre de ces types admirés traditionnellement, prouvent aussi combien les formes, qui sont des *imitations abstraites* sans être des copies réalistes de la nature, offrent de difficultés dans leurs combinaisons. L'architecte et l'ornemaniste imitent sans cesse et ne copient jamais qu'idéalement; aussi la perfection est-elle très-rare dans l'une et dans l'autre de ces productions d'art.

MOYENS DE CORRIGER ET MODIFIER L'ASPECT D'UN VASE DÉFECTUEUX.

Le décorateur n'étant pas toujours l'inventeur ou créateur des formes et surfaces qu'on le charge d'embellir, doit trouver les moyens de dissimuler les défauts ou les mauvaises qualités par des artifices de formes ou de couleurs basées sur l'observation.

Exemple: on lui apporte un vase, d'une forme très-haute et étroite, d'un aspect très-effilé, c'est-à-dire, dont la hauteur n'en finit pas. Couvrez la partie supérieure d'un fond coloré sombre qui empêche l'œil de se porter vers le haut, et laisse briller le bas.

Le moyen de remédier à cette exagération sera de multiplier, en les variant, les divisions ornementales, par des zônes inégales ou des ornements en relief qui dérouteront l'œil par l'horizontalité.

Si le vase, au lieu d'être effilé, péchait par la lourdeur, on devrait, au contraire, établir des divisions étroites sur les parties les plus larges. On cherchera le parallélisme vertical. *Exemple:* des cannelures.

DÉCORATION DES VASES.

On distingue dans un vase plusieurs parties ou membres qui sont : la base socle ou piédestal ; le pied ou support du corps du vase, la panse, portion la plus renflée ou corps du vase, et le collet ou partie supérieure.

Il y a des vases cylindriques : certains pots à confitures : un pot de pommade, sans pied, ni collet, ni panse.

D'autres coniques : les pots à fleurs.

Il y a des vases avec paires d'anses : sans anses.

D'autres avec une seule anse, et un goulot.

D'autres, en formes sphériques ou partiellement sphériques.

Industriellement parlant, tout objet à usage, même dans les meubles, peut être étudié et considéré comme vase au point de vue de la forme extérieure, par l'ouvrier, comme par l'artiste et l'amateur. La question de solidité matérielle de fabrication n'exclut pas la nécessité et la recherche du bel aspect dans le meuble ou l'ustensile le plus futile. Il faut que tout le monde soit satisfait, l'ouvrier, l'artiste et l'amateur.

Les supports ou pieds d'objets doivent avant tout paraître capables de les supporter. L'assiette de leur base doit être suffisante. Deux pieds sans base solide inquiètent l'œil, trois pieds pour poser un globe rassurent complétement ; les quatre pieds d'une table, s'ils sont verticaux, ont toujours un aspect de solidité qu'ils perdent aussitôt qu'ils rentrent en biais sous la table, comme on le voit aux meubles Louis XV.

Un des exercices les plus salutaires qu'on puisse recommander aux artistes pour former le goût, est la composition et la décoration des vases. Les problèmes artistiques d'ornementation de ce genre peuvent en fournir des exemples.

ÉNONCÉ DE PROBLÈME.

Un riche amateur possède une vaste salle de bal dans son hôtel : cette salle est une rotonde ornée de 12 pilastres blanc et or, séparés par des intervalles en glace, devant lesquels il veut placer des vases sur des consoles dorées ; on demande quelle serait la forme, la couleur et la composition décorative des vases le mieux adaptés à l'objet.

Réponse : il faut, 1° pour l'harmonie générale, que le vase rappelle le style de l'architecture (que je suppose grecque) dont il doit,

comme le reste de l'ameublement, être un complément utile, en ajoutant un charme de plus à l'ensemble.

2° Que sa place, son volume et sa hauteur ne nuisent pas aux proportions de l'architecture. (Trop haut il détruirait le grandiose des pilastres.)

3° Si l'entrepilastre est étroit, on évitera que la panse soit sphérique, on cherchera plutôt une forme ovoïde pointue par en bas. La largeur du pied à sa base ne doit jamais égaler le diamètre de la panse à sa partie la plus large; elle ne peut pas avoir moins du tiers de ce diamètre pour satisfaire l'œil au point de vue de la solidité : le collet sera, dans le haut, égal si l'on veut, en diamètre, à celui de la base, ou plus grand par le bord de son évasement. Mais, si l'on s'arrêtait à une ouverture plus étroite que la base du pied et à un collet bas nécessitant couvercle à bouton, comme le vase pl. III, de la géométrie n° C, à gauche, cette forme exige pour l'élégance d'un salon, la légèreté des anses afin de ne pas ressembler à un flacon.

4° La condition d'intervalles de miroir devant lesquels les vases seraient placés, veut qu'ils soient décorés plutôt qu'unis. Nous choisirions de préférence une couleur de fond bleu foncé, comme les belles teintes qu'on fait à Sèvres, dit bleu au grand feu. Sur le devant du vase un cartel de figures en couleur, sujet gracieux et gai avec des enfants à la Rubens, des fruits et des fleurs encadrés d'or avec brunis à l'effet, et par derrière, des attributs d'arts ou de musique silhouettés en or : genre de ceux de la planche de ce livre, n°s 4, 5, 6 et 8.

5° La nuance du fond pourrait être turquoise, mais ferait moins bien ressortir les sujets à figures. Les fonds bleu foncé, s'ils étaient trop foncés, paraîtraient encore plus sombres à la lumière, car, pour la décoration d'un salon de bal, il est indispensable de calculer l'effet des objets vus à la lumière des lustres.

6° Pour fixer le choix de l'amateur ou de l'artiste chargé de résoudre le précédent problème, il sera utile de tracer sur une feuille de carton et de grandeur naturelle, une maquette représentant la silhouette découpée du modèle poché avec ses couleurs, et d'en présenter sur place le croquis avant de l'exécuter en réalité.

Si l'on désirait plusieurs vases différents de formes, nous ferions observer qu'un tel choix détruirait l'unité décorative et serait de mauvais goût.

On en varierait seulement les sujets de figures et les attributs placés derrière.

On peut admettre que des vases puissent être décorés d'une infinité de manières pourvu qu'elles s'harmonisent avec la décoration dont elles représentent, pour ainsi dire, un membre, l'unité étant une règle ou condition essentielle du beau. Un vase peut être très-simple de forme et d'une seule couleur par la matière : biscuit, marbre ou bronze; la sculpture le comporte. Mais ce genre de vase, par la dureté de la matière, considéré sous le rapport de la convenance, est applicable seulement à l'extérieur, ou tout au plus dans une bibliothèque ou dans un vestibule qui exigent une décoration généralement uniforme en boiserie ou imitations de marbres. Un vase ornementé par des reliefs appliqués ne comporte pas la multiplicité des couleurs ; tout au plus deux couleurs, une pour le fond, l'autre pour les reliefs, encore faut-il qu'elles contrastent peu ; le système couleur sur couleur, l'une étant un peu plus claire que l'autre, produit de bons effets; on y peut introduire des parties de dorure avec sobriété et discernement.

On voit à Sèvres des modèles de vases dont les cartels destinés à des sujets peints ont du relief. On a soin toujours de dorer ces entourages qui forment cadre au sujet, et par la saillie qu'ils possèdent, les figures pour lesquelles ils sont faits acquièrent l'isolement voulu.

La rondeur des surfaces étant, comme nous l'avons fait observer, une raison de déformation pour les lignes, exige toute la circonspection de l'artiste, qui ne peut disposer dans sa décoration que de la quantité superficielle plus ou moins restreinte que l'œil doit embrasser à la fois.

Veut-on disposer une figure aérienne sur le fond uni blanc ou coloré d'un vase? L'essentiel est qu'on la distingue parfaitement, et que la quantité d'atmosphère ou de fond qui l'entoure ne l'écrase pas et ne soit pas non plus insuffisante. Si le vase est une boule, une figure de ce genre est inadmissible; la forme cylindrique sera préférable à toutes les autres.

La forme en fuseau ovoïde allongé sera aussi acceptable. On aura l'attention de ne pas trop écarter les membres de la figure, les bras ou les jambes, en évitant les poses télégraphiques, toujours ridicules et disgracieuses.

La décoration la plus généralement commode est celle à fleurs, réalistes ou imaginaires sur fond blanc ou couleur, sur porcelaine avec ou sans dorure. Celle des attributs l'est aussi.

La couleur des fonds relativement au décor du vase et à la décoration de l'appartement est une des difficultés de l'art.

Les fonds blancs conviennent le plus généralement pour des fleurs et pour la décoration des services de table, pour des semés, etc. ; et avec de la dorure de filets.

Les fonds blancs sur de grands vases, pour sujets à figures, sont favorables à ces dernières, pourvu qu'elles soient d'une coloration *très-douce*. Les vases de ce genre exigent des tentures d'appartements de couleurs claires et tendres.

Les fonds autour de cartels à sujets ne feront jamais bien, jaunes, ni oranges, ni rouges ; mais, bleus foncés ou bleus clairs, lilas-tendre, verts, bruns, jamais noirs. Des fonds rose-tendre font bien autour de cartels de paysages ou natures-mortes, où le bleuâtre domine. Les fonds pourpre, demi-grand feu, sont aussi favorables.

Les vases, genre Etrusque, en biscuit mat coloré, se rapprochant des terres cuites antiques, donnent un aspect de vérité aux imitations antiques de ce genre. On peut en décorer une bibliothèque ou un cabinet d'étude à cause de la sévérité de leur style.

L'artiste est souvent appelé à s'astreindre à l'imitation des divers styles d'ornementations. Il les étudiera donc tous.

Il doit, pour atteindre ce but, se pénétrer de l'esprit des bons modèles, dans les bons ouvrages ; voir les monuments de chaque genre, en un mot, s'entourer avant de commencer sa composition, des matériaux les mieux choisis dans les gravures anciennes ou modernes, sans exclure le précieux auxiliaire de la photographie (1).

Le domaine de l'art décoratif industriel s'étend à l'infini, et il faut au décorateur un goût et un tact exquis pour puiser dans ce monde immense de matériaux, juste ce qu'il lui faut pour composer une œuvre agréable ; s'il n'est doué du feu sacré de l'imagination poétique et des connaissances approfondies qu'exige son art, tous ses efforts seront vains.

Le bois, la pierre, les métaux, la porcelaine, le verre, le tissu des étoffes d'ameublement ou pour costume, sont les éléments qui constituent la richesse humaine, et sur lesquels le goût exerce une

(1) Le *Journal l'Art pour Tous*.
L'Histoire du Meuble. (VIOLET-LE-DUC.)
L'Histoire de l'Art pour les Monuments. (VILLEMAIN.)
Les Manuscrits Orientaux à la Bibliothèque.
Recueil d'ornements et d'arabesques. (DUCERCEAU.)
 Idem. (WATTEAU.) Etc., etc.

influence bonne ou mauvaise. L'artiste industriel sait donner au bois par son œuvre la valeur de la pierre précieuse, et métamorphoser par les créations de son génie les objets les plus communs en merveilles admirables.

Les styles d'architecture sont infiniment variés, comme les mœurs de tous les peuples du globe. Les artistes et les savants ont établi par l'observation des classifications nombreuses.

Les différents styles connus sont : le style Égyptien, l'Assyrien, le Persan, le style Grec, le Pompéien, le Romain, le Bizantin, l'Arabe ou gothique, le Turc, le Moresque (caractérisé dans l'Allambra). L'Indien, l'Hindou, le Chinois, le Celtique, le style moyen âge, renaissance, et le style de notre temps qui est encore très-indéterminé, mais qui est surtout subordonné aux caprices les plus variés de l'industrie et de la bourgeoisie peu éclairée.

Aujourd'hui, l'architecture et les arts modernes manquent d'individualité ; il semble pourtant que jamais les artistes n'ont possédé autant de richesses comme sujets d'études et de comparaison ; mais c'est sans doute cette surabondance de matériaux qui rend les esprits paresseux. On étudie trop les imitations de la nature, c'est-à-dire ses copies ; l'école réaliste serait plus près de faire faire d'efficaces progrès à l'art, si, brisant les entraves de la mode, elle s'enchaînait davantage au culte du beau dans la nature avec choix ; l'école réaliste est celle du servilisme trop souvent !

L'architecture puise les objets qu'elle admet à embellir les formes produites par le besoin ou les constructions, à trois sources distinctes, savoir : l'instinct de la variété, l'analogie et l'allégorie.

Examinons la nature du goût pour le décor, dans l'enfant, chez lequel aucune autre cause de moralité ne se développe, que le besoin irréfléchi d'imiter. Vous le verrez dans ses jeux découper, puis colorier les plus informes produits de sa fantaisie.

A quelque degré de raisonnement qu'on ait voulu faire arriver dans la partie de la décoration, l'architecture grecque, celle qui parmi toutes celles connues peut le mieux se systématiser, on est forcé d'y reconnaître nombre de formes et de détails qui n'ont d'autre base que celle ci-dessus précitée ; c'est dire que l'architecture ou ses édifices se considèrent comme un meuble utile, un vase, un ustensile qui ne reçoit le plus grand nombre de ses ornements que pour le plaisir des yeux, abstraction faite de l'analogie que ses ornements pourraient avoir avec l'emploi de l'ustensile.

La décoration architecturale consiste dans l'application aux

formes du besoin des objets destinés à embellir ces formes, cette application peut se faire sans choix ou avec un discernement qu'on nomme le bon goût.

Le besoin de la variété est la cause première de la décoration.

L'ordre et l'arrangement des formes décoratives ont pour effet de rendre plus intelligibles et mieux saisissables les impressions produites par l'art.

Les impressions que fait naître en nous l'architecture dépendent des qualités qu'elle développe, savoir : celles de grandeur, de force, d'ordre, d'harmonie, de richesse, de variété et de plaisir.

En n'acceptant que peu d'ornements, elle produit en nous l'étonnement qui résulte de la grandeur ou de la force, parce que la division des parties qui résulte de l'emploi des ornements affaiblit l'idée morale de la force, comme souvent ils affectent aussi sa solidité, dont l'apparence devient nécessaire au caractère de force qu'on veut laisser paraître.

Admet-elle quelques ornements dans son ensemble, elle choisira ceux qui offriront le moins de détails ou ceux qui paraîtront le plus dépendant de sa construction même.

Pour produire l'admiration résultant de l'impression de la richesse ou de simples impressions de plaisir, elle choisit les ornements ou les plus abondants en travail ou les plus légers dans les détails.

On remarquera que la multiplicité des objets qui frappent la vue produit la *distraction dans l'esprit*, et qu'au contraire, l'*unité* de motif concentre la pensée et en opère le recueillement.

Le talent du décorateur saura faire qu'un édifice vous paraîtra propre à un emploi grave ou léger, sérieux ou gai ; il produira en vous à l'aspect de cet édifice ou l'étonnement ou l'admiration, ou le plaisir ou la tristesse, ou le recueillement ou la distraction ; suscitera en vous des idées élevées ou riantes, mélancoliques ou sombres, voluptueuses ou sévères.

Les détails décoratifs font tellement partie du plaisir qui résulte de l'accord parfait dans un tout architectural, que le meilleur ouvrage, quant aux principes de l'ordre et de l'harmonie, par la mauvaise entente de l'ornementation, manquera son but, qui est de plaire à l'entendement.

L'architecture grecque, si universellement répandue en Europe, se distingue de toutes les autres par un système imitatif et décoratif très-visiblement écrit dans le modèle positif qu'elle s'est donné, et qui n'est autre que la maison ou cabane de bois.

L'art imagina la transposition qu'il fit des constructions en charpente aux constructions en pierre et en marbre.

Les ornements qu'il y appliqua étant originaires des formes même de la construction, il est peu de ces détails d'embellissement dont le goût ne puisse rendre compte au raisonnement. Ainsi, les bases, les colonnes, les chapiteaux, les parties de l'entablement, les plafonds, les frontons portent avec eux leur extrait de naissance.

LES FORMES DU BESOIN.

Les arbres les plus forts et les plus droits sont les modèles des colonnes; comme leurs troncs sont plus gros vers le bas et vont en diminuant vers le haut, l'ordre dorique grec tira parti de cette observation; comme les arbres, cet ordre qui est le plus primitif, est sans base ni socle ou piédestal. Il se peut que les premiers charpentiers, qui furent les premiers architectes, s'étant aperçu de l'humidité de certains sols imaginèrent d'y remédier, en établissant sous chaque poutre des plateaux de bois pour leur donner plus d'assiette et les empêcher de pourrir trop vite. Cette pratique se retrouve encore dans quelques anciens édifices dont les colonnes n'ont pas d'autre base qu'un dé de pierre.

De la multiplication des plateaux sont nés les tores et les moulures des bases. La nécessité de rendre les bases plus larges pour plus de solidité, fit aussi songer à élargir la tête ou chapiteau, en l'évasant pour mieux supporter le poids et la forme de l'architrave qui n'est autre chose que la grande poutre placée horizontalement sur les poutres perpendiculaires et destinée à recevoir la couverture de l'édifice.

Les solives du plancher viennent se placer sur l'architrave, et cet espace détermine la place de ce qu'on nomme frise. Les bouts des solives y sont dans le style ou ordre dorique, figurés par des triglyphes et quelquefois par des consoles. L'intervalle compris entre les triglyphes se nomme métope.

Les solives inclinées du comble composèrent la corniche saillante hors de l'édifice, pour le mettre à couvert de la chute des eaux. Les modillons et les mutules en sont nés. Le toit ou le comble, formé en dos de livre entr'ouvert, renversé et terminé à chaque bout par des formes triangulaires, donna nécessairement la forme des frontons. Par l'inspection du squelette de la cabane, on voit la disposition des principaux membres de l'architecture. Les piliers, soutiens de la maîtresse poutre (architrave), furent d'abord très-

près les uns des autres, dans l'intention de la plus grande solidité. Mais, pour élargir les entre-colonnements, sans nuire à cette condition première de tout édifice, on encastra dans les piliers de support des pièces de bois obliques qui allèrent en manière de bras supporter l'architrave et le renforcer ; de là, naquirent les arcades et les portiques, puis on inventa les voûtes dès que la pierre fut substituée au bois. L'application du fer à la construction est une révolution dans l'architecture et une des gloires de notre temps ; elle est appelée à modifier toutes les formes de l'art et à émerveiller le monde par la hardiesse et la légèreté, en même temps que par une grande solidité jointe à l'incombustibilité. Elle est véritablement l'architecture du progrès et parle très-haut à l'imagination. Les palais de l'industrie, en effet, tiennent plutôt du rêve que de la réalité par leur surprenante hauteur, l'élégance et la légèreté de leur charpente, et par la grande lumière qui traverse le cristal dont ils sont couverts. En s'y promenant, l'homme s'y croit en plein air ; il est séduit, parce qu'il n'est qu'à demi-trompé. Aucun monument d'ancien style n'eût pu remplir aussi bien le but des expositions d'industrie universelle.

Ce que l'art a produit de plus étonnant sous le rapport des dimensions de l'énormité des parties et de la solidité de l'ensemble se retrouve dans les monuments de l'ancienne Égypte. Chez les Romains, sous la république, les guerres qu'ils eurent à soutenir avec les voisins furent défavorables aux beaux-arts, et l'architecture n'était pratiquée que par des esclaves et des affranchis. Ce ne fut que vers la fin de la république, lorsque vainqueurs de l'Asie et de la Grèce, ils en rapportèrent les richesses avec le goût du luxe et de la magnificence, ils conservèrent l'ordre toscan, qui, sans doute, avait régné en Italie, et ils associèrent cet ordre aux trois ordres de colonnes qui leur fut apporté de la Grèce ; ils y ajoutèrent le composite. Ces ordres représentent les différences que le goût de chaque nation a pu apporter dans les bâtiments publics et privés. L'ordre corinthien est le type de la parfaite élégance.

L'art de bâtir, chez les Chinois, provient d'un type de construction léger et facile à transporter qui reproduit encore ses formes originelles qui sont celle de la tente, conservant la forme convexe produite par les peaux et les étoffes pliantes étendues sur les cordes et les bambous ; dans les pointes recourbées qui frangent les toits, nous voyons les crochets qui retenaient les peaux déployées ; nous voyons que les piliers de bois sont sans bases ni chapiteaux, comme des vrais poteaux.

L'architecture des Indous, même quand elle adopte des formes moins lourdes, représente encore la caverne creusée dans le roc où les matériaux amoncelés en pyramides à la surface du sol, après en avoir été extraits. Chez les Égyptiens, l'immense largeur des bases, la pente en talus des flancs, les piliers des supports courts et épais, tout rappelle, en un mot, dans leurs catacombes et leurs monuments les chaînes de rochers percés çà et là dans la masse pyramidale de la montagne.

LES EMBLÈMES.

Le but des arts étant de s'adresser à l'âme, de parler à l'esprit, à l'imagination et au cœur, on traça d'abord sur le bois, sur les pierres employés par l'homme des figures ou imitations de la nature auxquelles on attacha des idées particulières; telle fut l'origine des écritures primitives. C'est ainsi que les Égyptiens prodiguèrent partout les hiéroglyphes (mot tiré du grec, qui signifie caractère sacré ou signe mystérieux).

Leurs colonnes, leurs obélisques, leurs habitations, leurs palais, leurs temples et leurs sépultures en furent surchargés. L'étude des monuments anciens de chaque pays ou science archéologique est fondée sur la connaissance de leurs formes, de leur ornementation et des attributs et emblèmes qu'on y retrouve.

La science hiéroglyphique qui n'était d'abord que l'écriture, fille de la nécessité, se perdit dans la société, insensiblement les prêtres seuls l'employèrent à conserver les secrets de la religion; elle fut la source du culte que les Égyptiens rendirent aux animaux, et cette source jeta ce peuple dans une idolâtrie des plus grossières. L'histoire de leurs grandes divinités, de leurs rois, de leurs législations se trouvait peinte en hiéroglyphes par des figures et autres représentations.

L'invention des emblèmes prit naissance dans les hiéroglyphes, l'emblème n'étant autre chose qu'une devise ou le sens moral qui ressort d'une ou plusieurs images; exemple : le pélican, qui ouvre son sein pour nourrir ses petits, est un emblème ou une devise instructive et morale de l'amour paternel ou du dévouement d'un prince pour ses sujets.

L'emblème s'explique souvent de lui-même, mais il a souvent besoin d'un mot ou d'une inscription qui en donne l'intelligence.

Lorsqu'il sert à caractériser une figure hiéroglyphique, il devient attribut. Si cet attribut a rapport au dogme, à la morale ou au mystique, il est symbole.

S'agit-il de peindre une divinité fabuleuse, on a recours à la mythologie pour connaître les attributs qui lui sont propres; veut-on personnifier une passion, on a recours à l'hiérographie qui en donne les attributs.

Ces attributs sont tellement connus, qu'aucun artiste ne saurait s'en écarter et doit s'y assujettir comme à une loi éternelle. Les passions les plus violentes, les vertus les plus recommandables et les vices les plus affreux ont aussi leurs distinctifs; la colère se reconnaît ainsi que la vengeance au poignard du crime, au flambeau qui allume l'incendie et aux serpents venimeux; la foi, l'espérance et la charité sont caractérisées par le calice, l'ancre et le cœur embrasé. L'orgueil est personnifié par le paon, la rapine par le loup, l'astuce ou la ruse par le renard, la cruauté par le tigre, etc. On nomme ces figures attributs animés. Les attributs inanimés sont des fruits, des fleurs ou des branches d'arbres de diverses espèces dont les qualités sont emblématiques; ce sont aussi des instruments de musique, des outils propres aux arts, des armes, des livres ou autres représentations qui rappellent des idées de science, d'industrie, d'agriculture, etc. Les couleurs ont aussi leurs significations : le vert est la couleur symbolique de l'espérance, le blanc, de la pureté, le rouge, de la charité et de la bravoure, l'agneau et la colombe sont les symboles de la douceur et de l'innocence.

La manière de grouper les attributs et les emblèmes constitue souvent des allégories poétiques fort agréables dont l'ornementiste habile doit toujours tirer bon parti.

L'allégorie, en poésie, est une manière figurée de peindre par le choix des expressions, par un sens différent de ce que l'on dit et de voiler pour ainsi dire à demi la pensée.

L'allégorie en peinture consiste à exprimer par une ou plusieurs figures un grand sujet.

C'est le style qu'on a toujours suivi pour la composition des médailles. D'un côté est le portrait et le nom du héros ou personnage dont elle perpétue la gloire, et sur le revers une ou deux figures allégoriques, ou souvent même quelques emblèmes, font connaître à quel sujet elles ont été frappées.

L'ornementation acquiert donc beaucoup d'intérêt par les attributs, les symboles et les emblèmes qui sont autant de moyens de provoquer l'attention en parlant à l'imagination.

Il ne faut pas cependant pousser jusqu'à l'abus l'amour de l'allégorie; elle n'a de véritable mérite que dans la clarté du sens; gardez-vous de l'énigme qui n'a été devinée que par son seul auteur.

Ornementation et Décoration des édifices.

L'harmonie des formes consiste dans un balancement particulier des lignes entre elles qui doit satisfaire l'œil et l'esprit, dans une heureuse combinaison, souvent très-conventionnelle, mais fondée sur une apparence suffisante d'imitation.

Dans la décoration de monument ou d'appartement, la convenance exige tel genre d'ornement pour l'intérieur et tel autre pour l'extérieur. Les surfaces à décorer peuvent être plates ou courbes, mais elles sont toujours limitées par des lignes simples, droites, ou courbes, ou mixtes ; ces surfaces prennent des noms différents, selon la position architecturale qu'elles occupent : ce sont des plinthes, panneaux rectangulaires, ou des médaillons, des frises, des compartiments (dans un plafond), caissons ou des surfaces triangulaires nommées frontons, quand elles sont plates et terminent la partie supérieure d'une construction, comme le fronton de la Madeleine, du Panthéon, etc. (Voir au *Dictionnaire des Beaux-Arts*.)

Dans le genre appelé arabesque, toutes les lignes généralement courbes qui forment ce qu'on appelle les rinceaux (imitations généralement conventionnelle de la végétation) doivent partir d'une même souche pour couvrir la surface; cette souche, si le panneau est en hauteur, doit partir du bas pour monter vers le haut verticalement. Dans son milieu, à droite et à gauche avec symétrie, on peut répéter des spirales symétriques, volutes ou enroulements ornés d'imitations végétales variées, telles que de l'accanthe, ou tout autre genre de feuillage. Toute jonction de courbe ou succession de lignes ondulées ou spirale doit être exempte de jarrets ou cassures, c'est-à-dire, qu'une grande courbe d'un grand rayon doit se raccorder avec la courbe suivante ou précédente d'un rayon plus petit ou plus grand. L'œil éprouvera toujours du plaisir quand les lois de l'équilibre seront observées. Ces lois sont celles de la solidité, on ne doit jamais les enfreindre.

D'après la nature végétale, un tronc d'arbre est plus fort à sa base qu'à la cime, les branches près de la base seront plus fortes que celles qui en sont le plus éloignées ; la végétation procède toujours par gradation, imitez-la sous ce rapport.

La couleur en décoration doit toujours être agréable, mais son but est surtout d'aider à lire facilement le motif décoratif principal, et à faire ressortir les ondulations par sa distribution au jeu bien

calculé de la lumière et des ombres ; ou bien à fixer l'œil sur les divisions ou compartiments.

On doit attacher une grande importance à la couleur du fond aussi bien que des rinceaux. L'expérience et l'observation du coloriste démontreront que la couleur augmente ou diminue l'apparence et le relief des surfaces qu'elle couvre.

Les diverses couleurs employées doivent être tellement choisies, opposées et mélangées que, vues à une certaine distance, elles offrent un aspect suffisant de fraîcheur sans dureté.

La disposition de l'ornement est un art soumis à des règles créées par l'imagination et l'observation d'après nature; le but est de plaire aux yeux et de récréer l'esprit.

La rose ou rosace est un motif d'ornement imité de la fleur, on en voit dans des caissons de plafond, de fort riches dans les voûtes des coupoles de la Madeleine.

Celle qui termine la volute du chapiteau ionique se nomme œil de la volute.

Il y a des rosaces à 3 compartiments, à 4, à 5, à 6, à 7, à 8, etc. Dans tous les styles d'architecture on en peut inventer des variétés infinies.

La construction géométrique du cercle et des polygones réguliers, depuis le triangle équilatéral jusqu'aux polygones d'un nombre indéterminé de côtés (voir *Géom. Artistique*), fournit le moyen de compartir le cercle ou une surface quelconque autour d'un point central, de façon à y disposer les formes des pétales qu'on copie ou qu'on invente. Les Orientaux ont des styles d'ornements plats et sans ombres qui semblent faits de découpures, de couleurs sur fonds, de couleurs ou d'or; ils emploient beaucoup de rosaces. Les menuisiers, les brodeurs, les orfèvres et une foule d'autres industriels en Égypte, en Syrie et dans tout l'Orient, composent eux-mêmes leur ornementation d'une façon toute pratique, les rosaces en font la base.

MÉTHODE ORIENTALE.

Ils prennent une feuille de papier qu'ils ploient en quatre, en huit, en six ou en trois, et ils y taillent avec des ciseaux des coupures denticulées par pointes droites ondulées ou autres; le papier étant ainsi découpé, devient après déploiement rosace plus ou moins multiple, dont ils tracent au crayon le contour sur la surface des pièces qu'ils veulent enjoliver.

Ils distribuent ces rosaces de diverses manières, soit en semés

équidistants et réguliers, soit dans toute autre disposition, si la surface à orner est un carré long ; ils en placent une au centre d'intersection des deux diagonales et d'autres plus petites autour ou aux angles, etc. L'ornementation de tous les pays a toujours trouvé dans le tracé des constructions géométriques d'indispensables ressources de régularité. On sait qu'on arrive à couvrir sans interstices une surface plane avec des triangles juxtaposés, pourvu qu'ils soient équilatéraux, ou avec des hexagones ou des carrés ; les octogones juxtaposés laissent toujours entre eux des carrés ; on a fait des dallages de salle à manger avec des octogones en marbre blanc, intercallés de carrés noirs, etc. Les losanges couvrent aussi facilement un plan et ces dispositions linéaires rectilignes, ainsi que les entre-croisements de cercles fournissent de jolis motifs d'ornementation auxquels les matériaux colorés viennent encore ajouter leur charme.

On a souvent employé l'ondulation ; la ligne ondée, dite ligne de beauté d'Hogart ; la ligne ondulée, forme naturelle des longs cheveux dont l'ondulation la plus développée est sur la partie large de la tête, les autres ondulations allant en diminuant à mesure qu'elles s'éloignent de la plus grande. La disposition par ondulation s'applique aux bordures de panneaux quand elle est étroite ; et à inflexions égales on y fait courir des fleurs rattachées par des tiges à droite et à gauche, telles que le volubilis ou autres, ou de simples feuilles. On fait quelquefois courir l'ondulation circulairement, dans des rosaces de plafond ou dans des médaillons peints. L'ondulation croissante ou décroissante, sont pour des espaces irréguliers, tels que les frontons. C'est ici l'occasion d'indiquer à l'artiste les moyens qu'emploie l'ornementation pour fixer ses idées, créer et composer des motifs de décoration, en un mot, stimuler l'invention créatrice.

Considérons toujours la forme générale de l'espace qu'on veut embellir et supposons qu'on ait à décorer une forme circulaire.

Les rosaces font toujours bon effet au centre d'un médaillon circulaire, les rosaces rectilignes seront des étoiles à pointes plus ou moins nombreuses. L'espace ou l'atmosphère qui les entoure les fait paraître petites ou grandes.

1° MÉTHODE DE SUBSTITUTION. — Ce mode varie les formes à l'infini ; il remplace les lignes droites par des lignes courbes en conservant le même ordre dans la disposition géométrique ; exemple :

Traçons le cercle proposé ; traçons-y un triangle équilatéral, et remplaçons les trois droites qui le terminent par des courbes ondées

L'ORNEMENT. 3

à deux parties symétriques en forme d'accolade que nous disposerons sur les côtés du triangle avec toute la régularité possible; nous obtiendrons au lieu du triangle une forme qui ressemble à la feuille de lierre. On agirait de même sur un carré inscrit au cercle, on aurait quatre pointes.

2° MÉTHODE DU PARALLÉLISME ET DU REDOUBLEMENT. — Le principe du parallélisme est observé dans l'ornement appelé la grecque, et les bâtons rompus des Chinois, le labyrinthe, les entrelacs de broderies. *(Géométrie Artistique.)*

On enrichit une forme quelconque géométrique ou non en traçant intérieurement ou extérieurement à celle-ci une seconde parallèle à la première. Des cercles ou anneaux concentriques sont plus riches qu'un seul cercle ou anneau isolé. Deux ou trois bandes colorées de diverses largeurs circulaires ou droites, sont plus agréables et plus élégantes que des bandes égales en grosseur.

3° ENCADREMENTS EN GÉNÉRAL. MARGE RÉGULIÈRE OU IRRÉGULIÈRE. — Dans une page d'impression, la marge est la partie vide qui entoure les caractères. Dans le titre d'un livre, les caractères de différentes formes et grandeurs jouent un rôle plus ou moins agréable, plus ou moins important; le mot principal est généralement plus gros et quelquefois plus ornementé dans sa forme, afin de fixer l'attention du public. De même en ornementation, l'artiste qui veut produire un bon effet doit à l'avance connaître le nombre d'idées ou motifs d'ornements qu'il veut mettre dans le panneau ou carré long qu'il se propose de couvrir.

Si le carré est parfait ou à côtés égaux, il peut y mettre au centre un cercle, une rosace ou des anneaux laissant autour d'eux une marge raisonnable.

Si le carré était long, une rosace isolée ferait moins bien qu'une rosace avec deux plus petites à égale distance en dessus et en dessous de la première.

Un tout composé de parties doit toujours avoir une partie importante et d'autres accessoires; c'est toujours ce dont il faut se préoccuper : ou si l'on ne met qu'un seul motif d'ornement dans une forme régulière, on tâche, dans un carré long, de l'analoguer au carré en l'allongeant comme le carré.

Un ovale fait mieux dans un carré long que dans un carré parfait.

JEU DE CARTES. — On peut se rendre compte de l'effet de ce que j'appellerai le nombre sur une surface en regardant des cartes à jouer, depuis l'as, le 2, le 3, le 4, le 5, le 6, le 7, le 8, le 9, le 10. Dans la surface allongée de chaque carte et remplaçant tous ces

points de couleurs par des petites rosaces, on aurait l'idée de certaines dispositions ornementales : *la Calligraphie et l'Ornementation* aident à l'invention du décorateur.

Il faut par tous les moyens possibles étudier les plaisirs de la vue, car l'œil a ses besoins, ses désirs et ses antipathies tant pour la forme que pour la couleur; l'œil a aussi ses habitudes comme la main qui trace les formes a les siennes.

Pour satisfaire ces besoins, ces désirs, et éviter ces antipathies, il suffit d'appliquer les quatre règles de l'arithmétique, l'addition, la soustraction, la division et la multiplication d'une façon judicieuse; mais cette étude est toute morale et n'a réellement trait qu'aux plaisirs de l'imagination qui sont aussi réels que physiques; l'œil n'est ici qu'un organe, ce n'est pas l'œil qu'on charme, qu'on amuse, mais c'est l'âme qui, par l'intermédiaire de l'œil, perçoit les sensations des formes réfléchies dans l'œil; ces formes nous présentent des idées plus ou moins agréables. L'artiste doit s'en pénétrer particulièrement.

DÉCORATION EXTÉRIEURE DES MAISONS.

La plus simple façade d'une maison dont les murs sont unis, emprunte un aspect de distinction ou d'élégance à la hauteur des étages et à la manière dont les ouvertures ou fenêtres en compartissent la surface. Les murailles d'une maison toute plate offrent des surfaces rectangulaires plus ou moins allongées. Plusieurs étages ne sont pas nécessaires à la magnificence d'un bâtiment. Un édifice peut avoir trois étages et plus sans gagner de ce côté, tandis qu'un plein-pied pur et simple offre une grande et noble apparence. Si le bâtiment est situé sur une hauteur, les appartements inférieurs jouiront d'une vue agréable. La façade doit être analogue au caractère de la maison qui doit annoncer sa destination. Pour la plus grande distinction tout en restant simple, l'entrée principale placée au milieu fixera l'attention par sa beauté. Le haut de la façade peut être enrichi de moulures. La quantité et la forme des fenêtres dépend également de la commodité intérieure et de la décoration extérieure. Sont-elles en trop petit nombre, les intérieurs deviennent tristes et sombres : d'autre part la multitude des fenêtres partage le dehors en un trop petit nombre de parties petites et diminue par là l'aspect de solidité indispensable pour que le bâtiment fasse un bon effet, et atténue en même temps l'impression de grandeur et de simplicité

qui convient à tout édifice. Les fenêtres auront avec l'ensemble de l'étage un rapport qui plaise à l'œil ; leur largeur sera moitié de leur hauteur.

On a souvent employé, pour enrichir les dehors d'une maison, les colonnes, pour donner de la richesse à une façade. On emploie aussi souvent au-dessus des fenêtres, des frontons ornés de moulures posant sur des consoles formant encadrement à la partie supérieure. C'est, néanmoins, une licence que le fronton en architecture, transposé du monument à la bourgeoise fenêtre. Notre époque, remarquable par l'énorme impulsion donnée au bâtiment, fournit à Paris des spécimens très-variés de façades illustrées d'ornementation très-luxueuses.

L'habitude identifie certains abus avec les mœurs et les corrompt. L'architecture reconnait parmi les abus, le renflement des colonnes, les modillons, soutiens des frontons perpendiculaires à l'horizon, et non à la ligne de pente du tympan ; ajoutons-y la manière reçue de mettre des modillons aux quatre côtés d'un édifice et à la corniche qui traverse sous le fronton, d'en mettre à un premier ordre au lieu de les réserver pour les derniers d'en haut. Les modillons ne devant être qu'aux côtés sur lesquels sont posés les chevrons et les forces dont ils représentent les extrémités, ne doivent pas exister à la corniche qui traverse sous le fronton, mais seulement au fronton ; rien n'est plus opposé à ce dont les modillons sont la représentation. Palladio en fait un chapitre dans l'exposé de ses principes ; il les réduit à quatre principaux, savoir : d'employer les cartouches à supporter des objets quelconques ; de briser des frontons et de les laisser ouverts par le milieu ; d'affecter la grande saillie des corniches ; et de faire des colonnes à bossages. Les abus sont contraires au bon sens et au raisonnement qu'on doit toujours consulter et satisfaire pour être de bon goût, il suffira donc de raisonner un peu sur les objets d'art pour divulguer ou découvrir les nombreux abus qui se commettent si souvent par ignorance et défaut de logique.

DÉCORATION INTÉRIEURE.

La forme générale rectangulaire du plan est la plus commode pour l'harmonie et la distribution des pièces. La forme circulaire est aussi fort agréable, bien que présentant plus de difficultés dans la distribution et des pertes de places. Mais il n'est point du ressort de ce livre d'entrer dans le détail de la composition des plans qui

concernent l'architecture; nous n'avons ici qu'à nous occuper de la décoration intérieure des appartements. Cet art exige beaucoup de jugement et de discrétion dans la répartition des ornements.

L'appartement des maîtres est exposé au midi ou au nord, suivant qu'il doit être habité pendant l'été ou pendant l'hiver. Les pièces y sont d'une médiocre grandeur et d'une moyenne hauteur offrant de faciles communications avec les pièces ou appartements de parade ou chambres de réception. Les appartements de société sont pour recevoir les intimes et joignent l'appartement de parade ou de gala au moyen de vestibules et pièces intermédiaires.

Les appartements de gala doivent être spacieux et bien exposés, avoir vue sur une rue principale ou sur un jardin. Leur décoration peut être somptueuse et comporter un grand luxe d'ameublement; ils sont ordinairement accompagnés de nombreuses chambres, antichambres et salons, et contiennent aussi des galeries et cabinets ou collections d'objets d'arts ou de livres, cabinets de travail ou bibliothèques, avec salle à manger, chambre à coucher, salle de bains, cabinets, etc. On les décore de tentures.

Les tentures sont de l'emploi le plus général, aujourd'hui que l'industrie des papiers peints a atteint chez nous un très-haut degré de perfection et d'économie.

Les tentures blanc et or ou blanchâtres, d'un gris clair, soit normal, soit verdâtre, soit bleuâtre ou jaunâtre uni ou à dessins veloutés, sont d'un usage fort avantageux, pour parler le langage du négociant. Parmi les couleurs franches, le jaune très-clair et les tons clairs du bleu sont les plus favorables, se mariant bien à l'acajou des meubles, mais moins bien aux dorures. Le vert clair est avantageux aux carnations blanches et pâles, ainsi qu'aux carnations rosées, à l'acajou et aux dorures.

Le bleu clair est beaucoup moins favorable aux mêmes choses. Nous bannirons totalement le rouge et l'orangé.

La cupidité des propriétaires est souvent la ruine du bon goût pour les maisons et les appartements; les siéges dépassent généralement les lambris d'appui, ce qui tient sans doute à ce que les propriétaires, ayant voulu pour une hauteur donnée de maison le plus grand nombre possible d'étages, ont forcé l'architecte à réduire la hauteur de ces derniers et mis dans la nécessité de diminuer de beaucoup les lambris d'appui. Car, en prenant la diminution sur la tenture, on eût encore augmenté pour l'œil, la disproportion de l'étage. Les lambris pouvant être considérés comme servant de fond aux meubles doivent être d'une couleur plutôt obscure que claire.

Les tentures sombres sont un contre-sens dans un appartement, ils rendent l'éclairage difficile et dispendieux et sont d'aspect triste. Les tentures rouges ou violettes sont défavorables aux carnations. L'orangé est la plus détestable de toutes.

Les bordures des tentures plus foncées que le papier sont d'un bon effet.

Supposons le dessin d'une bordure, soit ornements, soit fleurs : on le découpe et on le colle sur un carton blanc, puis on le superpose ensuite successivement sur un fond noir, rouge, orangé, vert, bleu, indigo, violet; on se rend ainsi un compte fidèle des effets de contrastes qu'on y observe et du meilleur accord possible entre la bordure et la tenture.

On fait de même avec une bordure imitant un ornement d'or ou rehaussé de hachures et touches lumineuses d'or. On observe que les ornements jaunes qui sont sur un fond jaune paraissent gris sur un fond jaune par rapport à ceux qui sont sur le fond blanc.

La bordure d'imitation d'or sur un fond jaune fait bien sur un fond rouge, et sur un fond vert fait mieux ; sur un fond noir produit un effet plus brillant et plus pâle.

C'est sur un fond bleu que les ornements peints se montrent avec le plus d'avantage quand ils sont faits de la couleur complémentaire de ce bleu qui est l'orangé.

Le fond violet leur est plus favorable ; ils prennent sur ce fond l'aspect gris olivâtre.

En général, on mettra dans la bordure la couleur complémentaire du fond sur lequel elle est placée.

Les tentures sombres ou assortiments de couleurs graves s'appliquent heureusement aux cabinets d'étude ou de physique aux bibliothèques. Les collections d'histoire naturelle veulent du gris clair ou des teintes rabattues telles que les gris olivâtre, roussâtre, etc., selon que les objets qu'on veut y faire ressortir ont un aspect plus ou moins clair, plus ou moins brillant, plus ou moins varié de couleurs. C'est ce que nous appellerons tentures neutres.

PARURES DES CHEMINÉES. — RÉFLEXIONS SUR L'AMEUBLEMENT EN GÉNÉRAL.

La question d'ameublement en rapport harmonique avec la décoration à son point de vue le plus général, doit joindre les qualités du confort à la beauté décorative.

La multiplicité des portes, des fenêtres et des ouvertures dans

les appartements d'aujourd'hui, où l'on recherche avant tout la facilité des communications, rend souvent fort difficile la disposition régulière et agréable du mobilier d'un appartement.

La cheminée, dans nos pays du nord, est toujours d'une haute importance décorative dans un salon d'apparat où ses dimensions, sa matière, beau marbre blanc sculpté, permet d'en former une espèce d'autel, surmonté d'un vaste miroir qui répète les beautés du local.

Une belle pendule, des candélabres ou d'élégantes coupes forment, par leur bonne proportion et le choix intelligent de la matière, un sujet digne de l'admiration du spectateur. Les bronzes dorés et l'ensemble d'une parure de cheminée demandent des proportions bien entendues pour s'harmoniser avec le reste de l'appartement. L'industrie fournit au riche tous ces objets à profusion, mais au riche qui sait choisir entre mille appartient l'intelligence et le goût.

Un grand défaut de l'ameublement consiste à réunir dans une même pièce des meubles de différents styles et de diverses époques. L'œil et l'esprit ne peuvent qu'en être choqués. Les appartements boisés étaient jadis beaucoup plus communs, les bois étant meilleur marché qu'aujourd'hui. Les modes en changeant ne font que subir souvent la loi de la nécessité; pourtant de nos jours, on peut encore appliquer la boiserie plus ou moins soignée à une salle à manger ou à la salle de billard.

On y mettra de préférence des rideaux blancs, si la pièce était sombre. Des rideaux bleus feront encore ressortir avantageusement la teinte chaude de plusieurs bois.

TAPIS ET AMEUBLEMENT.

Dans les petites pièces et les pièces moyennes, si l'ameublement est d'une seule couleur, les tapis seront de couleurs variées et brillantes. Les tapis unis feront, au contraire, valoir le meuble s'il est de couleurs variées.

Les grands ramages des tapis rapetissent les petites pièces. Les semés légers conviennent mieux.

Les couleurs vives et variées, les grands dessins font bien dans un riche salon à meuble d'une seule couleur.

Si l'on veut faire briller la couleur du bois d'un meuble d'acajou, on évitera que le tapis ait pour couleurs dominantes le rouge, l'orangé. L'aspect général sombre ou clair d'un tapis joue un grand rôle dans l'harmonie générale d'un appartement.

RIDEAUX ET AMEUBLEMENT.

Le meuble étant recouvert de couleurs franches et unies rouge, jaune, vert, bleu, violet, la tenture aura une couleur qu'on choisira contrastant heureusement avec celle des siéges.

Les rideaux devront être couleur des siéges et leur bordure couleur de la tenture. Si la tenture est neutre, les rideaux seront couleur des siéges ou de la couleur de la tenture, bordés de la couleur des siéges.

Au cas où les siéges seraient gris, la tenture sera de couleur franche, les rideaux seront couleur des siéges bordés de la couleur de la tenture, ou bien de la couleur complémentaire de la tenture.

Si la tenture est blanche ou gris perlé, les rideaux seront couleur des siéges ou d'une couleur franche, assortie avec le gris de la tenture, de façon à être complémentaire de la couleur qui domine dans le gris.

ENCADREMENT ET PEINTURES.

Les tableaux et les gravures nécessitent des cadres; ces cadres peuvent être en bois naturels ou dorés.

Le bois verni est plus convenable aux gravures, quoique le goût du luxe aujourd'hui adapte la dorure à tous les besoins : on croit enrichir sa demeure, mais on l'appauvrit par l'inconvenance et le mauvais goût. Les cadres de bois sculptés ou unis font très-bien aux gravures anciennes ou modernes.

La dorure est le vrai décor du tableau : l'aquarelle comporte une marge blanche suffisante autour d'elle et une bordure dorée, il ne faut pas que la marge absorbe l'attention du spectateur par sa trop grande superficie qui, exagérée, fait oublier la peinture qui est chose principale. La marge est nécessaire à l'aquarelle qui a rarement la vigueur de l'huile: le blanc intermédiaire entre la peinture et l'or maintiennent le ton du lavis. Les dessins au crayon rouge ou de couleur, par des maîtres, sur papier demi teinté, jaunâtre ou gris, rehaussés de blanc, demandent des marges bleuâtres ou grises avec lignes et filets noirs, quelquefois filets de papier d'or comme on l'a judicieusement pratiqué dans la galerie des dessins, au Louvre. Les baguettes ou joncs dorés conviennent aux dessins de maîtres.

Les peintures à l'huile et les pastels doivent avoir des cadres plus ou moins riches selon les sujets. Il ne faut jamais placer les tableaux à l'huile à côté des gravures. Les tableaux feront toujours

bien sur une tenture unie grise olivâtre ou gris. Des paysages peuvent bien faire sur une tenture cramoisie velouté ou sur des tentures jaunes. Les cadres unis à canneaux leur sont favorables. La largeur des cadres, doit comme les marges d'aquarelles, être d'une médiocre largeur.

Les grands tableaux comportent de larges et riches bordures, les bordures unies et mattes ornées de coins, sont les plus généralement d'un bon effet.

Les encadrements de glaces ovales entre des croisées donnent de la gaieté à un appartement sombre; on doit les suspendre comme les tableaux, un peu inclinés, et à une hauteur suffisante à leur usage. Les tableaux de nature morte et de fleurs font bien partout, mais surtout dans une salle à manger.

Des tableaux considérés comme décoration font très-mal sur des papiers peints chamarrés de couleurs diverses.

Des meubles qui les masquent sont un cachet de grossière ignorance ; des miniatures, suspendues au haut d'une muraille et loin de la portée de l'œil, des toiles de grande dimensions accrochées à hauteur de ceinture, tandis que des peintures précieusement exécutées sont vers le plafond ou exposées à l'ombre entre deux croisées ou derrière une porte, témoignent d'une grande irrévérence pour l'art et dénote l'inculture artistique la plus choquante, ainsi que les bustes ou statues que certaines gens affublent de leurs chapeaux, cannes et parapluies, les considérant comme meubles, paters ou porte-manteaux. Les tentures à fond uni vert sombre font assez bien ressortir les tableaux d'une gamme claire. Les gravures sont supportables sur divers fonds, mais la couleur verte sombre est moins favorable aux tableaux de paysage. Le gris convient mieux que toute autre nuance. Les toiles peintes pour tenture à dessin, qu'on appelle Perse, font un déplorable effet sur la peinture.

La couleur de l'étoffe des sièges qui n'est pas la complémentaire de la tenture de l'appartement, forme un contraste des plus choquants. Ce qui arrive très-fréquemment dans les appartements qu'on loue, car il est rare que les personnes de la classe qui n'est pas propriétaire fassent recouvrir leurs meubles pour un motif de ce genre. La discordance des couleurs n'en existe pas moins ; mais là, comme ailleurs, on s'accoutume à la chose, l'œil s'habitue aux fausses harmonies, comme l'écolier de pension s'habitue à jouer sur un piano mal accordé. La mère qui aime son enfant oublie qu'il louche ou a quelque autre vice choquant qui le rend généralement antipathique.

Des rideaux très-sombres ou épais dans une pièce qui demande beaucoup de lumière, sont un non sens. On les tolérerait tout au plus dans une salle de bain ou chambre à coucher.

COLORIS. — RÈGLE GÉNÉRALE.

Dans le décor ornemental, il faut savoir manier les contrastes pour l'avantage du tout ensemble.

Je distingue divers modes de contrastes.

On peut faire contraster le simple avec le composé, le brillant avec le sombre ; la couleur contraste à sa manière avec les lignes.

Une ornementation riche de lignes sera plus facile à lire, si elle est simple de couleur, à une ou deux couleurs monochrome ou bichrome plutôt que multicolore et multiforme en même temps.

Le multiforme et le multicolore produit ce qu'on nomme lourdeur et surcharge : — c'est de la prodigalité, — du mauvais goût. L'œil de l'homme de goût cherche ce que cherche l'imagination jointe à l'esprit.

Le panorama charme généralement en ce qu'il plaît à l'âme de voir l'image de l'infini devant elle ; la quantité des objets est infinie, mais la nature y harmonise tellement les couleurs qu'aucune ne nous y attire particulièrement. Cette harmonie générale est ce à quoi il faut toujours viser dans un vaste ensemble.

La bonne entente du travail doit faire disparaître l'idée de toute la difficulté de l'art et de sa grandeur.

Si la décoration ornementale doit accompagner des sujets à figures, elle doit être par sa forme et ses couleurs combinée de façon, non-seulement à laisser aux figures toute leur valeur ou intérêt, mais tendre autant que possible à en renforcer l'effet. Une grande sobriété de coloration et de teintes harmonieuses sur des formes simples laissera briller tout le mérite de la peinture, selon qu'on veut que le tableau s'enlève en lumière ou autrement sur le cadre.

La proportion des étendues superficielles que diverses couleurs contiguës occupent et la manière dont les couleurs sont distribuées les unes à l'égard des autres, lors même qu'on les suppose bien assorties, ont beaucoup d'influence sur les effets qu'elles produisent. Ainsi, lorsqu'une couleur n'est qu'en faible proportion relativement à une autre, il est nécessaire qu'elle soit répartie sur le fond aussi également que possible.

DÉCORATION D'UNE CHAPELLE.

Faire un bel ouvrage sur une idée chrétienne sans y mettre son nom et pour l'unique amour de Dieu serait la plus belle manière de glorifier Dieu en s'humiliant devant lui et de lui plaire en tout !

Les moines du moyen âge pensaient ainsi ; ils décoraient eux-mêmes leurs chapelles et fabriquaient eux-mêmes leurs couleurs ; aussi leurs ouvrages sont-ils empreints du caractère religieux au suprême degré. L'exécution de cette chapelle une fois que les quatre murs en seraient montés, serait, selon moi, la chose du monde la plus simple et la plus économique possible ; M. le curé achèterait lui-même ou ferait acheter tous les ustensiles nécessaires, échelles, planches, cordes, pots à couleur, et ferait appel à toutes les personnes de bonne volonté et d'intelligence pour venir travailler à ladite chapelle, qui de cette manière avancerait rapidement. Je pense qu'un artiste qui les dirigerait, n'aurait pas grand peine à obtenir d'heureux et convenables résultats de la part d'hommes de bonne volonté, dociles et intelligents.

Il faudrait préalablement bien arrêter le dessin décoratif après en avoir choisi le style ; ce dessin une fois arrêté, on s'occuperait de grandir à l'échelle tous les détails d'exécution sur papier sans fin, de les piquer en poncifs, de les poncer sur le mur et d'appliquer ensuite les couleurs. Rien de plus simple et de plus aisé que cela.

Pour les travaux de détail en dehors de la décoration à la fresque, on pourrait en confier l'exécution : les boiseries et serrureries aux ouvriers du pays ; les broderies des tentures ou des autels aux jeunes filles des écoles chrétiennes ou aux dames charitables qui en voudraient faire des dons.

Quant au style à adopter pour une telle décoration, cela demande réflexion ; il faudrait rechercher dans les anciens styles ce qu'ils présentent d'utile, de savant et de simple. Tâcher de donner à l'ensemble de l'œuvre, élégance, convenance et originalité ; éviter les difficultés d'exécution matérielle autant que possible ; éviter l'architecture feinte telle que les fuites, perspectives de colonnes et de chapiteaux, qui ne produisent bon effet que d'un seul point, et dont par conséquent, la jouissance n'est réservée qu'à un seul spectateur. Le style bysantin est le plus commode et le moins difficile à appliquer.

L'architecture ou la décoration, pour être vraiment religieuse, doit inspirer le recueillement, porter à la méditation, provoquer pour ainsi dire à l'adoration.

Si nous réfléchissons à nos propres sentiments religieux, nous trouverons que l'ombre, le demi-jour, la solitude et le silence exercent sur le cœur de l'homme la plus grande puissance. Les efforts extrêmes du sentiment si intime de l'amour divin ne naissent que dans les circonstances et les conditions précitées. L'éclat des couleurs ne porte point au recueillement, il distrait l'âme au profit des sens trop souvent. Il est cependant utile et permis d'en profiter avec sobriété; la couleur devient alors un puissant moyen d'attirer l'œil vers des sujets auxquels on veut entraîner la pensée. Le décorateur réfléchi doit, par ses lignes et les couleurs qu'elles renferment, conduire le spectateur vers Dieu et tout ce qui y a rapport.

Il faut donc un jour doux provenant de fenêtres bien placées. L'ensemble de la décoration doit se régler sur la forme du plan. Le fond de la chapelle étant polygonal, il est bon de rechercher des dispositions polygonales, soit dans les panneaux, soit dans le plafond ou autres parties; c'est un moyen sûr d'obtenir de l'harmonie dans les formes.

Le fonds derrière le maître-autel, étant ce qui se présente de prime abord aux regards, sera la partie la plus riche et la plus ornée.

REMARQUES GÉNÉRALES SUR LE COSTUME, LA TOILETTE, L'HABILLEMENT ET LA PARURE CHEZ L'ENFANT, L'HOMME ET LA FEMME.

Les habillements flottants et d'une ampleur proportionnée au corps, sont généralement les plus agréables par la variété des plis que les mouvements du corps y impriment. La grâce des enfants qui embellit tout ce qu'ils portent, rend la question de costume plus facile pour eux que pour l'homme et la femme.

Les cheveux longs sont un de leur plus beaux ornements, il est cependant nécessaire de ne pas les écraser de coiffures surchargées.

Le volume des manches ne doit pas étouffer la taille en la faisant paraître trop petite. L'exagération dans la finesse de la taille constitue une disproportion des plus choquantes et que certaines femmes poussent jusqu'à la ruine de leur propre santé.

Dans la coiffure des femmes, si la figure est longue, les bandeaux l'allongeront encore; les boucles en tire-bouchons conviendront mieux, en ayant soin de ne pas trop en élargir les masses. Une figure large comportera plutôt la coiffure en bandeaux; les nattes autour de la tête, élargies sur le front, formant diadème, dissimuleront la trop grande largeur de la face.

L'art consiste à dérouter l'œil de certains points quand ils sont défectueux ; la couleur et la forme, comme dans les vases, fourniront les moyens de corriger la nature.

Les moustaches, par exemple, iront toujours bien à un visage où la distance des lèvres au nez serait exagérée, de même que la barbe en pointe rendra un visage trop rond moins désagréable : de même les favoris en collier dissimuleront avantageusement la maigreur d'une figure en lame de couteau.

La maigreur doit chercher à s'étoffer dans le vêtement, l'obésité doit choisir les habits sombres et plutôt justes que larges, les complexions intermédiaires ne présentent pas de difficultés à l'art du vêtement.

L'écueil des journaux de mode est de donner des formes variées sans conseils sur la manière de s'en servir, faisant comme les médecins qui donnent le même remède à tous leurs malades : les uns s'en trouvent bien, les autres en meurent ; il y a donc une hygiène artistique, celle qu'enseigne toujours l'observation et la raison.

L'œil se fait à la longue aux mauvaises formes, comme il s'accoutume aux bonnes ; il finit par adopter les exagérations les plus excentriques. Les dames qui tiennent le sceptre du bon goût doivent se tenir en garde contre cette propension.

L'influence de l'habitude fausse souvent nos jugements : Hogarth, dans son *Analyse de la beauté,* dit qu'une ample perruque (reportez-vous à son époque) semblable à une crinière de nos lions a quelque chose de noble en soi ; pourtant il s'étend sur la nécessité des proportions, mais il perd de vue que l'homme n'est pas un lion ; il fait un barbarisme de goût.

Les bonnets à poil de nos grenadiers ajoutent à la taille de l'homme ; il convient à la guerre d'effrayer l'ennemi par la stature, il n'y a que disproportion dans la forme

Les casques à cimiers élevés, réunissent plus de conditions de beauté, l'éclat du métal rayonnant au soleil qui éblouit s'y ajoute encore.

FAUTES D'ORTHOGRAPHE. — Un peintre qui fait un portrait d'un personnage très-maigre, auquel par l'esprit de flatterie, il donne des mains très-potelées, fait une platitude et une faute d'orthographe ; il dépasse toute permission en sottise et n'est digne que de mépris.

La moustache et la barbe donnent au visage un ornement de plus ; elles ne s'harmonisent pas cependant avec tous les visages.

La barbe ou la moustache vont mieux aux militaires qu'aux magistrats, affaire toute conventionnelle ; on se demande pourquoi?

La manière dont les lignes nécessaires de la taille, des hanches, l'enchassement de la robe autour de la poitrine et des épaules divise la hauteur totale de la femme, exige une étude et un instinct de l'harmonie des formes, tout aussi complets que pour la composition d'un vase. Plus les modes sont variées et plus elles offrent de ressources au plus grand nombre.

On reconnait une personne de goût au choix judicieux de sa toilette; chaque âge a sa beauté, ne nous y trompons pas ; les cheveux blancs sont bien préférables à toutes les teintures les plus parfaites, ne brisons pas l'harmonie divine. L'enfance ne doit pas priser ni porter des besicles, les fleurs s'harmonisent avec les joues fraiches ; l'âge doit inspirer le respect et par la simplicité et la sobriété des colifichets de la toilette.

Les diamants, quelque brillants qu'ils soient, n'embelliront jamais les clavicules décharnées d'une poitrinaire ; les blanches épaules de la jeune villageoise pleine de santé et de fraicheur, seront toujours belles sous le simple cordon noir qui suspend la croix du Seigneur sur son col.

L'ornementation des Jardins.

L'ornementation des jardins ou l'architecture verte est un art qui consiste à tirer parti des formes, des couleurs et des proportions des arbres et de tous les végétaux, pour l'embellissement des parcs et des jardins.

Il y a deux sortes de jardins : le jardin français ou régulier, et le jardin paysagiste dit anglais, très-varié et irrégulier.

L'art et le goût ont distribué les arbres en plusieurs classes, eu égard à la forme du tronc, à la disposition des branches et à la nature du feuillage.

La beauté du tronc consiste en un jet droit, haut et délié. Les arbres de ce port sont :

Le hêtre, le tilleul de Hollande, le sapin, l'orme, le frêne de la grande espèce, plusieurs espèces d'érable, le peuplier, le châtaignier, le chêne de Virginie, le pin, etc. Ces mêmes arbres, dont quelques-uns ont l'avantage d'une très-prompte croissance, conviennent aux allées alignées, aux quinconces et aux bosquets, à la

décoration des monticules, aux scènes où l'on veut du grandiose et du noble. Quelques arbres, considérés sous le rapport de la direction des branches par rapport au tronc, poussent en l'air comme l'amandier et plusieurs espèces de saules. D'autres, tels que le cèdre du Liban, l'arbre de vie, portent les branches écartées l'une de l'autre ; d'autres les font pendre, tels que le saule du levant, le bouleau, le melèze ou larix. Pour le feuillage, quelques-uns se distinguent par la richesse et la grandeur, le hêtre, le tilleul de Hollande et surtout celui de la Caroline, le chêne rouge de Virginie ou du Canada, le laurier-tulipier, le platane de Virginie, le marronnier d'Inde, l'orme, etc. Ces arbres, que la nature a revêtus d'épais feuillages, sont favorables aux scènes d'été, à des reposoirs ou salons de verdure et de fraîcheur.

D'autres se font remarquer par leur feuillage rare, léger et mobile, comme le bouleau, le piguet, le sapin, le tremble, le peuplier blanc, l'acacia d'Amérique ; quelques-uns, par la gaieté et le luisant de leurs feuilles, tels que le tilleul ordinaire, le jeune hêtre, le charme commun, le bouleau, les différentes espèces d'érable, le grand saule de montagne à feuille de laurier, le cyprès de Virginie à feuille d'acacia, le chêne blanc ; tous ces arbres, en général, sont pour les sites qui ne demandent ni de l'abri, ni de l'ombre, pour les scènes de gaieté et d'agrément que l'œil du jour doit éclairer de toutes parts.

Le contraste le plus marqué, celui des scènes tristes et mélancoliques, se fait avec des arbres dont le feuillage est d'un vert sombre et foncé. Tel est celui de l'aulne, de l'if, du chêne noir, du mûrier cultivé, du hêtre sanguin, du laurier royal.

Les variétés de couleur dans le feuillage de plusieurs arbres que nous avons cités, en forment une classe particulière à laquelle on peut aggréger les arbres dont les feuilles, à une certaine époque, changent le vert en un beau rouge ; ces derniers font un bel effet dans les scènes d'automne, surtout lorsqu'ils sont entourés d'arbres que la verdure n'a pas quittés. Les autres, c'est-à-dire, ceux à feuilles panachées ou autrement variées, conviennent aux endroits et aux plantations où l'on veut introduire du pittoresque. Il y a des arbres pour les eaux, ceux dont le vert bleuâtre s'harmonise à leur teinte, tel que celui des roseaux, des saules et des peupliers : ce sont ceux aussi dont la cime ondoyante et le feuillage mobile semble imiter la mouvante surface de l'eau ; ce sont ceux encore qui, laissant tomber leurs branches, tels que le saule du Levant, le bouleau, le melèze etc., paraissent verser l'ombre et le frais. L'hiver a aussi

ses arbres, c'est-à-dire ceux dont la verdure se conserve en sa force au milieu des rigueurs du froid et qui ne participent pas au deuil du reste de la nature ; tels sont : le pin, le sapin, le chêne vert, le laurier, le piguet, le cèdre du Liban, celui des Barbades, le cyprès du Canada, l'arbre de vie, le genevrier, l'oranger, l'if, etc. On sent quel avantage il y a de se procurer dans les jardins, autant que le climat peut le permettre, des plantations entières de ces arbres qui ne perdent point leurs feuilles.

Ces aperçus suffisent sans doute pour faire connaitre la variété inépuisable que peuvent produire les arbres combinés entre eux eu égard au port, à la ramification, à la disposition et à la forme des feuilles, et singulièrement à leur structure; eu égard encore aux différentes teintes et nuances de verts, car on peut composer de véritables tableaux, en fondant ou dégradant avec art ces teintes et nuances variées à l'infini ; eu égard enfin aux fleurs dont les arbres se parent et qu'ils portent, les unes en touffes, les autres en formes de grappes et de guirlandes. Pour prendre une idée de ces jeux et de cette richesse de la nature, dont l'art et le goût sauront tirer un charmant parti, on n'a qu'à jeter un coup d'œil sur les pépinières du Jardin des Plantes ou du Jardin Botanique du Luxembourg et sur les admirables parterres et bosquets dont Paris s'embellit chaque jour.

Un arbre, dans les jardins, peut se montrer seul et plaire, soit par sa position, comme par exemple, s'il termine un site élevé, soit par un caractère de beauté, de singularité et de vétusté qui lui est propre. Seul, il peut plaire encore comme moyen heureusement ménagé dans la composition d'un tout, tantôt en mettant de l'ensemble et du rapprochement entre des parties séparées, tantôt en interrompant des lignes trop droites, tantôt en voilant à demi un point de vue, un site inattendu.

Pris ensemble, abstraction faite même de genre et d'espèce, mais relativement aux différents sites, les arbres peuvent produire de beaux effets; c'est à l'artiste d'étudier les moyens de s'en servir pour les faire naitre à volonté en tirant profit des localités qui lui sont proposées.

L'art de donner aux arbres ou du moins aux arbrisseaux différentes formes de fantaisie pour en faire un ornement, parait avoir été connu des anciens. Pline le Jeune fait la description de sa maison en Toscane, où le buis figurait des bornes, des pyramides, etc.

L'étude de la théorie du contraste simultané des couleurs de M. Chevreul, fournit aux jardinistes les principes les mieux établis

pour la meilleure disposition des fleurs, des arbustes et des arbres dans les parterres des jardins; nous ne pouvons mieux faire que de leur en recommander la lecture attentive.

On a écrit des volumes spéciaux sur l'art d'embellir et de dessiner les jardins; Lenôtre a créé le style français; le jardin paysage dit anglais est venu ensuite avec ses allées capricieuses, présentant à chaque pas des points de vue nouveaux. Le premier de ces genres en soumettant la nature aux règles de la symétrie architecturale s'harmonise assez bien avec les monuments royaux, dont il semble continuer les perspectives à l'infini; mais si l'on veut y chercher les raisons du bon sens, on se demandera pourquoi M. Lenôtre ne voulait pas que les arbres parlassent le langage des arbres?

L'influence de la mode, le goût de la curiosité et du bizarre à défaut de celui du beau, le règne des tours de force s'étaient répandus avec tout l'enthousiasme de la nouveauté dans plusieurs parties de l'Europe. On appelait cela la perfection des arts. Je citerai à cet égard une lettre de Pope, écrite en Angleterre en 1713 :

« Il semble, dit-il, que nous prenions à tâche de nous éloigner de la nature, non-seulement en donnant à nos *sempre-verdi* les figures les plus étranges, mais par l'entreprise extravagante de porter l'art à un point où il ne peut atteindre ; nous prouvons que nous avons du talent pour la sculpture, et nous sommes charmés quand nos arbres ressemblent à des hommes ou à des animaux.

« J'ai eu plus d'une fois occasion d'observer que ceux qui ont le plus de génie et qui sont le plus en état de tirer parti de l'art sont toujours amoureux de la nature qui est l'unique *modèle de toute beauté;* au contraire, les esprits médiocres et les sots, sont principalement charmés des babioles de l'art et s'imaginent qu'une chose est plus admirable, à proportion qu'elle est moins naturelle. Un bourgeois n'est pas plus tôt devenu propriétaire de deux ifs qu'il se sent démangé du projet de les ériger en géants comme ceux de Guild-Hall.

« Je connais un cuisinier de la première volée qui a embelli son parc, de l'imitation d'un dîner tel qu'on en sert à la cérémonie du couronnement, le tout en sempre-verdi qui doivent être vendus dans peu à un jardinier de la ville. Cet homme s'est adressé à moi pour le faire connaître et m'a représenté que, pour distinguer nos jardins autour de Londres, de ceux qu'on voit dans les contrées barbares de la grossière nature, on aurait besoin d'un jardinier qui fût en même temps sculpteur. C'est une idée heureuse que les

anciens n'ont probablement jamais eue. Quoi qu'il en soit voici son catalogue :

« ADAM ET ÈVE en ifs ; Adam un peu endommagé par la chute de l'arbre du bien et du mal, abattu par une grande tempête ; Ève et le serpent sont on ne peut mieux.

« L'ARCHE DE NOÉ, en houx ; les côtes en assez mauvais état faute d'eau. — LA TOUR DE BABEL, pas finie encore.

« SAINT GEORGES, en buis ; son bras n'est pas tout à fait assez long, mais il pourra tuer le dragon, au mois d'avril prochain. Un DRAGON VERT, aussi en buis, avec une queue de lierre, rampant pour le présent. N. B. Ces deux articles ne doivent pas être vendus séparément.

« Le PRINCE ÉDOUARD LE NOIR, en cyprès. Un OURS, de laurier sauvage en fleurs, avec un CHASSEUR de génévrier, en baies.

« Une PAIRE DE GÉANTS rabougris, à bon marché.

« Une REINE ÉLISABETH, en tilleul, tirant un peu sur les pâles couleurs ; à cela près croissant à merveille.

« Une VIEILLE FILLE D'HONNEUR, en bois vermoulu.

« Un MAGNIFIQUE BEN JOHNSON (vieux poëte anglais), en laurier.

« Un COCHON, de haie vive, devenu porc-épic, pour avoir été laissé à la place pendant une semaine.

« Un VERRAT, de lavande avec la sauge, croissant dans son ventre.

« Il taille aussi des pièces de famille, hommes, femmes ou enfants ; si bien que tout mari peut avoir l'effigie de sa femme, en myrthe, etc. *Ta femme sera comme une vigne féconde et tes enfants comme des branches d'olivier autour de ta table.* »

La nature est le jardin du penseur ou de l'artiste. Il s'y promène avec délices. Son âme s'y ranime à chaque pas et s'y abreuve d'une séve nouvelle ; le bruit de la source qui coule goutte à goutte à l'ombre mystérieuse d'un bois ; le chant des oiseaux dans les buissons, et jusqu'au bourdonnement de l'insecte sous l'herbe ondoyante ou sur la fleur parfumée que la brise agite ; toutes ces choses qui s'exhalent à tous les instants de l'œuvre divine, pénètrent son cœur des plus douces et naïves émotions. Mais l'admiration ne s'enseigne point. La grammaire du beau se grossit continuellement de règles que l'on donne pour neuves, et ceux qui osent promener la loupe de leur esprit sur cette question éternelle s'épuisent en définitions, fabriquent des recettes, mesurent, analysent, comparent, et après tout qu'ont-ils fait ? Ils ont

rempli des volumes pour le grand bonheur des imprimeurs. Ils ont plané comme des aigles autour d'une cime sur laquelle ils ne peuvent jamais se poser.

Laissons donc l'idéal dans ses régions nébuleuses, et n'oublions pas que les jardins de ce globe, s'ils n'ont point la poésie des beaux paysages, ont, néanmoins, des charmes puissants qui les recommandent.

Lenôtre pensait avec quelque raison qu'un jardin n'est pas la nature, mais il oubliait souvent, et bien à tort sans doute, la plus grande part de cette dernière dans la somme des beautés qu'elle y apporte.

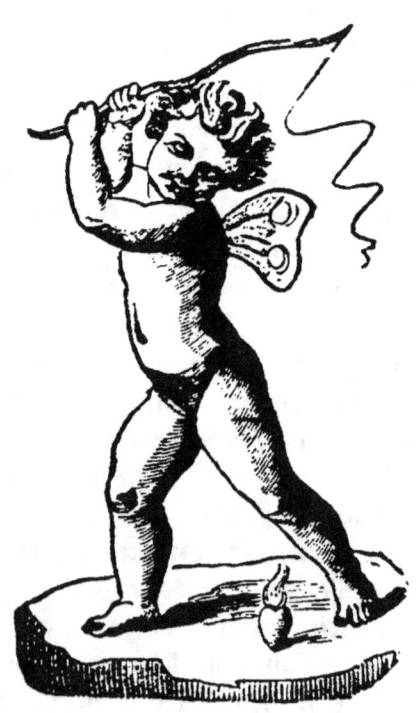

ERRATA.

Page 3, lisez à la suite de la ligne 9 : *qu'on se passionne.*

Ligne 29, après les mots à Rome : *il met aux points.*

Page 8, ligne 23, à la suite de l'habitude, ajouter : *de comparer les* créations.

Page 11, ligne 14, au lieu de prise, lisez : *frises.*

Page 13 , 4ᵉ ligne partant du bas après les mots un point, au lieu du mot ou, lisez : *on.*

Page 14, à la fin de l'article un point d'interrogation ?

SOMMAIRE.

D'où vient le mauvais goût? comment on arrive au bon. . . Page	3
L'Art décoratif.	6
Axiome. — Tout est proportion dans l'Art.	8
Initiation Artistique.	9
Analogies artistiques dans tous les arts.	10
Emploi du Caléidoscope.	11
Classification des formes envisagées par l'ornement.	13
Surfaces.	14
Syntaxe ornementale.	16
Des vases au point de vue historique.	17
Tracé des vases.	18
Composition. — Invention dans les vases.	19
Moyens de corriger et modifier l'aspect d'un vase défectueux. . .	20
Décoration des vases.	21
Énoncé de problème.	id.
Les formes du besoin.	27
Les Emblèmes.	29
Ornementation et décoration des édifices.	31
Méthode orientale.	32
Méthode de substitution.	33
Id. du parallélisme et du redoublement.	34
Encadrements en général.	id.
Jeux de cartes.	id.
Décoration extérieure des maisons.	35
Décoration intérieure et abus artistiques.	36
Parures des cheminées et l'ameublement.	38
Tapis et ameublement.	39
Encadrement et peintures.	40
Coloris — règle générale.	42
Décoration d'une chapelle.	43
Costume, toilette, habillement et parure chez l'enfant, l'homme et la femme.	44
Fautes d'orthographes artistiques.	45
Ornementation des jardins.	46

CATALOGUE

DE LA

LIBRAIRIE DESLOGES

4, RUE CROIX-DES-PETITS-CHAMPS, PARIS.

Ajouter 20 c. par franc pour recevoir *franco* par la poste. (AFFRANCHIR.)

BIBLIOTHÈQUE MORALE, etc.

Manuel du Savoir-Vivre, ou l'Art de se conduire selon les convenances et les usages du monde, dans toutes les circonstances de la vie et dans les diverses régions de la société. 1 joli vol. . . 1 fr.

Le Savoir-Vivre en Politique, ou l'Art de rendre les peuples heureux ; seule solution pouvant atteindre ce but; par L. D. 1 vol. in-8. 3 fr.

Le Phénix des Alphabets orné de 40 gravures, avec des Exercices d'épellation, de calcul; suivi de Contes moraux, de Conseils, de Fables choisies, etc. 1 volume grand in-8, par le docteur Junius. Prix. 2 fr.

Méthode d'Écriture graduée (paroles et actions des hommes les plus illustres). 1 joli vol. oblong. 2 fr.

Histoire naturelle des Papillons, suivie de la manière de s'en emparer, de les conserver en collections inaltérables, et du Calendrier du Chasseur de Papillons, Chenilles et autres Insectes. 1 vol. in-8, orné de 16 planches, noir, 3 fr. — Colorié. 5 fr.

Histoire naturelle des Papillons, ornée de 210 figures. 1 vol. format Charpentier. Prix en noir : 5 fr. — En couleur. . . 9 fr.

Chasse au Chien d'arrêt, Gibier à plumes, par M. Chenu. 1 vol. illustré de 89 belles planches. Prix. 6 fr.

Nouvelle Encyclopédie de la Jeunesse. publiée sous la direction de M. l'abbé A. DENYS, curé de Saint-Eloi de Paris, par Th. Midy. 1 vol. grand in-12. 1 fr. 50

Le Bonheur dans la Famille, ou l'Art d'être heureux dans toutes les circonstances de la vie, suivi de Traités d'utilité et d'agrement, avec planches d'études. 1 joli vol. in-18, par V. Maquel. 1 fr.

Les Évangiles des Dimanches, en français, à l'usage des Catéchismes, suivis de courtes réflexions sur chaque évangile, mises à la portée des enfants. 1 vol. in-18. 35 c.

Epistolæ et Evangelia latine. 1 vol. in-18. 35 c.

Devoirs des Enfants et des jeunes Gens, par P. Vattier. 1 vol. in-12. 1 fr.

La Science de monsieur le Curé, cours élémentaire de Morale, de Religion, d'Histoire, et moyens propres à faire rentrer dans le sein de l'Église les cœurs les plus pervertis. 1 vol. grand in-12. Prix. 50 c.

Le Trésor de la Jeunesse, instruction pour remplir ses devoirs envers Dieu, la société ; moyen de faire honorablement son chemin dans le monde. 1 vol. in-18. Prix, broché : 50 c. — Cartonné. 60 c.

Chemin de Croix, suivi des Trois heures de l'Agonie de N.-S. J.-C., précédé d'une Introduction, par Mgr Giraud, archevêque de Cambrai. 1 joli vol. illustré. 1 fr.

Chemin de Croix, avec 14 Méditations. Petit in-32. . . . 20 c.

La nouvelle Église du faubourg Saint-Antoine, consacrée à Saint-Éloi ; brochure in-8. 25 c.

Notre-Dame-des-Arts de Paris, fondation pieuse et charitable. Brochure in-8 25 c.

Fleurs symboliques du Mois de Marie des Familles ; 1 joli volume illustré de 33 bouquets. Noirs, 1 fr. 50 c. — Coloriés. 2 fr. 50

La Loi d'Amour, par Clairiond. La volonté divine, c'est l'amour ; l'unique loi des hommes est donc l'amour. Loi également infaillible, car le mal ne peut jamais découler de l'amour ni de la charité. Tout ce qui s'éloigne de l'amour est nuisible ; le mal ne peut être une condition de l'existence, il en est une diminution. 1 vol. . . 75 c.

Le langage des Fleurs, d'après les meilleurs auteurs anciens et modernes ; de leurs propriétés, etc. 1 joli vol. illustré, noir, 1 fr. — Colorié. 1 fr. 50

Lettres sur l'Histoire d'Angleterre. 1 joli vol., format Charpentier de 440 pages. Prix. 3 fr.

Système graphique français, pour écrire cette langue, indispensable aux étrangers pour apprendre la prononciation française. 1 fr. 25

BIBLIOTHÈQUE ARTISTIQUE.

Histoire de la Statuaire, son origine, ses développements et sa décadence chez les différents peuples de l'antiquité ; par L. Vallier, 1 volume format Charpentier. 3 fr.

Peinture sur papier de riz. 1 vol. avec planches d'étude. 1 fr.

Traité de Taxidermie, ou l'Art de mégir, de parcheminer, d'empailler, de monter les peaux de tous les animaux, de prendre, préparer et conserver les Papillons et autres insectes, précédé des procédés Gannal ; 4e édition. 1 fr.

Lettres sur la Miniature, traité par Mansion, élève d'Isabey. 1 vol. de 224 pages. 4 fr.

Le Mécanicien-Constructeur de Machines à vapeur, ouvrage utile aux Constructeurs, Inventeurs, Ouvriers mécaniciens, Fumistes, Industriels, Dessinateurs, etc., par P.-Ch. Joubert, auteur de plusieurs ouvrages scientifiques 1 fr.

Manuel d'Horlogerie pratique, mise à la portée de tout le monde, renfermant les éléments de cet art, la Construction et la Réparation des Montres et des Pendules, ainsi que la manière d'établir les Tableaux mécaniques et automates, et l'art de tracer une Méridienne, pouvant servir à régler les Montres. 1 vol. orné de 8 planches. 2 fr.

Peinture lithochromique, ou Imitation sur toile, et l'Art de donner aux objets dessinés au crayon, à l'estampe, aux lithographies, gravures, etc., l'apparence d'une jolie peinture à l'huile, suivie des Procédés pour peindre et décalquer sur le bois et les écrans, et d'obtenir, avec un petit nombre de couleurs, toutes espèces de nuances ; 5e édition. 75 c.

Peinture orientale, ou l'Art de peindre sur papier, mousseline, velours, bois, etc., et de décalquer sur verre ; 3e édition, grand in-18. 75 c.

Quatre Manuels artistiques et industriels, mis à la portée de tout le monde, le premier volume contenant les Traités de Dessin industriel, de Morphographie, des Ombres, Hachures et Estompes, de Géométrie, etc., avec 22 planches d'étude. 1 fr.

Les trois autres volumes in-18 complètent une encyclopédie artistique variée : ils se vendent 1 fr. chaque, et 4 fr. les 4 volumes.

BIBLIOTHÈQUE A 50 c. LE VOLUME.

Manuel de la Peinture, sans maître, à l'aquarelle, à la gouache, sur verre, orientale, etc.
— de la Sculpture, du Mouleur, imitation des laques chinoises et japonaises, etc., sans maître, avec planches d'étude.
— de Perspective et de Géométrie.

Guide des Baigneurs aux Eaux. 1 vol. in-8, par Renaud.

Diogène au Salon de 1861. Revue critique, etc.

Manuel du Dentiste, à l'usage des familles pour l'entretien et la conservation des dents, suivi d'un Traité de parfumerie, etc.
— du Pianiste et du Plain-Chant.
— du Musicien et du Chant.
— de la Broderie, du Crochet et du Filet, suivi des meilleurs moyens pour faire ses robes, de maximes choisies et de miscellanées.
— du Tricot à l'aiguille, au cadre, à la baguette, au clou, au crochet, etc.
— de la parfaite Couturière, avec planches et patrons.
— de la Lingère, avec planches et patrons.
— de la Blanchisseuse en tous genres.
— de la Toilette, guide des dames et des demoiselles, avec recettes utiles.
— du Médecin et du Pharmacien, formules et recettes utiles.
— des Tableaux de l'Histoire littéraire universelle.
— de la Glacière et du Confiseur.
— de la Culture des fleurs.
— du Jardinier.
— Guide des Mères de famille.
— sur le choix d'une Carrière.
— Livres des saintes Patronnes.
— Abrégé d'Arithmétique.
— du parfait Domestique.
— La Clef des Participes.
— Physiologie du Jeu de Billard.
— Description du Barillet, producteur du mouvement circulaire direct.
— Physiologie de l'Imprimeur. 1 vol. illustré.
— Les Lettres de l'Alphabet à la cour de Charlemagne.

Manuel de l'Oiseleur, ou l'Art de prendre, d'élever, d'instruire les Oiseaux et autres animaux d'agrément, en volière, en cage ou en liberté, de les préserver et guérir de toutes maladies. 1 vol. illustré de 31 planches. 75 c.

Manuel du Fleuriste, ou l'Art de faire les Fleurs en papier, orné de 12 planches. 75 c.

Le Trésor des recettes utiles et de Gastronomie. Un volume. 50 c.

Dictionnaire des 1,100 Locutions prépositives, conjonctives, adverviales, classées par ordre alphabétique 2 fr.

Éléments de Chimie. In-18. 1 fr.

Éléments d'Agriculture théorique et pratique. 3 vol. in-18. 3 fr.

Manuel du Plâtrier, ou l'Art d'employer le plâtre; contenant plus de 150 instructions, et 66 figures, par Servajean. 1 vol. in-12. 4 fr.

Traité de la patinotechnie, ou l'Art de patiner, par A. Covilbeaux, professeur attaché à l'instruction publique. 1 vol. gr. in-18, orné de 15 belles lithographies. 1 fr. 25

En couleur 2 fr.

Le Bien-Être remplaçant la misère. 1 vol. format Charpentier. 1 fr. 50

Croisement de la race chevaline, par J. Klein. 1 vol. in-8. 1 f.

L'art vétérinaire mis à la portée des cultivateurs. 2 volumes in-18 2 fr.

Chasse aux Papillons et autres espèces d'Insectes. 1 vol. in-18. 25 c.

Traité de la natation, où l'Art de nager est démontré avec la plus grande précision, suivi d'observations sur l'influence des bains sur la santé, avec planches. 50 c.

BIBLIOTHÈQUE COMMERCIALE.

Manuel du Comptable (Administration). Ouvrage indispensable pour les Employés Comptables des Administrations publiques et privées, Intendants, Ordonnateurs, Trésoriers, Payeurs, Contrôleurs, Inspecteurs, et en général, pour tous les Préposés qui ont des décomptes au personnel à dresser ou à examiner; par Peridiez. 4ᵉ édition. 3 fr.

L'Inventaire perpétuel, tenue des livres en partie double par une méthode qui tout à la fois dispense les négociants de faire chaque année leur inventaire, et leur offre tous les jours, en une seule ligne le tableau synoptique de leur position ; contenant toutes les opérations d'une maison de commerce, tant sur les livres spéciaux que sur les livres auxiliaires, avec la solution des difficultés qui se rencontrent habituellement dans la pratique, un traité de calcul des intérêts, et un abrégé des changes étrangers ; suivi du *Journal des petits commerçants* : autre méthode abrégée, au moyen de laquelle on peut tenir des écritures régulières, en n'employant qu'un seul livre qui remplace tous les autres; par J. Quentin, professeur de comptabilité commerciale. 1 vol. in-8, au lieu de 6 fr. . . . 3 fr.

Table Polyophélique, ou Nouvelle Méthode pour résoudre instantanément tous les calculs usités en affaires, reconnu comme un progrès dans la science des nombres, par Martin de V. Prix. . . 50 c.

Tenue des Livres. Nouveau système, au moyen duquel tout commerçant peut en un quart-d'heure connaître sa situation commerciale sans faire d'inventaire ; opérations de bourse, etc., par Milton. 1 vol. in-8. 2 fr.

La Tenue des Livres en partie Simple et en partie Double, mise à la portée de tout le monde, comprenant des modèles de lettres de commerce, billets à ordre, lettres de change, traites, bordereaux, comptes courants, et de tous les actes commerciaux, depuis la quittance jusqu'aux actes de société. Système métrique et ses rapports avec les anciens poids et mesures. Tableau d'escomptes et d'intérêts de 1 à 100,000 fr., etc., suivie du Précis de législation commercial, usuel, par C. Prévostini, professeur de tenue de livres et de comptabilité. 1 vol. 1 fr.

Le prompt Compteur des intérêts 25 c.

Tarif pour le cubage des bois. 1 vol. in-12. 1 fr.

Tables décimales, ou Comptes résolus. 1 fort vol. in-8. 4 fr.

Traité du Capitaliste, Tableau synoptique d'escomptes et d'intérêts pour toutes les sommes, tous les taux, etc. 25 c.

BIBLIOTHÈQUE MÉDICALE.

Études hygiéniques sur la santé, la beauté et le bonheur des Femmes. Hygiène du cœur, de l'âme et du corps, pendant la jeunesse, l'âge critique, la vieillesse, le célibat, le mariage et les maladies. Guide pour le choix spécial à chaque tempérament, de la nourriture, de l'habitation, des vêtements, des bains et des professions. 100 *secrets* de toilette pour entretenir ou rétablir la beauté de la peau, des cheveux, des dents, des pieds et des mains, etc.; par V.-R. Maquel, docteur-médecin de la Faculté de Paris. — Un joli volume, 2ᵉ édition. 2 fr.

La Cuisine hygiénique, confortable et économique, à l'usage de toutes les classes de la société : *La préparation, c'est tout*. — 1 vol. grand in-32. 1 fr.

Les Poules françaises et étrangères, de leur éducation et des moyens d'en doubler la production; ouvrage illustré de 27 belles planches, par Th. Joubert. Prix. 1 fr.

Traité des Substances alimentaires, leurs propriétés et leur influence sur la santé et la vie. — Alimentation propre aux enfants, aux adultes, aux vieillards; aux sanguins, bilieux, nerveux, affaiblis et réputés incurables. — Influence du café, thé, vin, bière, eau-de-vie, etc., et de toutes les autres boissons 25 c.

Manuel des Baigneurs, précédé de l'Histoire des bains chez les peuples anciens et modernes; emploi raisonné des bains chauds, froids, de vapeur, simples ou composés, et des eaux minérales de France et de l'étranger; leurs propriétés curatives et les saisons spéciales à chaque source, suivi d'un Traité de natation et d'une Revue des établissements de bains, par Raymond, docteur en médecine. 1 vol. in-12. 1 fr. 50

Histoire des Embaumements et de la préparation des pièces d'anatomie normale, d'anatomie pathologique et d'histoire naturelle, suivie de Procédés nouveaux, par M. Gannal; 2ᵉ édit., revue et augmentée. 1 vol. in-8. 5 fr.

Médecine en mer (la), ou Guide pratique des capitaines au long cours, à l'usage des chirurgiens des navires de commerce et des gens du monde, par E. Dutouquet, docteur en médecine, ex-chirurgien aux armées, membre de plusieurs sociétés savantes. 1 v. in-8. 6 fr.

Dictionnaire de Médecine domestique. 1 vol. in-18. . . . 1 fr.

L'Hygiène. L'Art de conserver la Santé. 1 vol. in-18 . . . 1 fr.

Manuel d'économie domestique et rurale. 1 vol. in-18 . . . 1 fr.

Flore médicinale, doses, préparations, etc., 48 jolies planches; noires, 80 c.; coloriées 1 fr. 20

Perfectionnement de l'Espèce humaine : Beauté, Force, Santé, etc. 1 vol., par V. Maquel, docteur-médecin. . . . 2 fr.

Plus de Fraude! Les Falsificateurs dévoilés, ou l'Art de reconnaître, par des procédés simples, infaillibles et sans le secours de la chimie, les altérations et les falsifications de toutes les *substances alimentaires*, solides et liquides, et de les rétablir dans leur état primitif. 1 vol. 1 fr.

BIBLIOTHÈQUE LITTÉRAIRE.

La Classe ouvrière, ce qu'elle est et comment on peut améliorer son sort. 1 vol. gr. in-18, par Vaffier. 3 fr.

Récits d'une jeune fille russe, par Charlotte de Vigné. 1 joli vol. illustré 1 fr.

Bouquet de Pensées, par Poisle-Desgranges. 1 vol. gr. in-18. sur papier de luxe, avec gravure. Prix. 75 c.

Ricardi, Dolorès et Clara, épisodes historiques de la guerre d'Espagne (1823), par le colonel Marnier. 1 vol. format Charpentier. 1 fr. 50

Souvenirs historiques anecdotiques, Genève, la vallée de l'Arve, la grotte de Balme, les deux Princes et le Bourreau, la vallée de Chamouny, Fribourg, l'Orgue, les Ponts, les lacs Hyères, Boieldieu, de Talleyrand, le maréchal Saint-Cyr, le prince de Dietrieschtein, Talberg, Toulon, conquête d'Alger, siège de Toulon (1793), le général Dugommier, Bonaparte, la Vendée, Rossignol, Carrier, les généraux Kleber, Marceau, Grouchy, Hoche, Biron, etc., par le colonel Marnier. 1 vol. format Charpentier. 1 fr. 50

Le Duel du Curé, charmante nouvelle tirée d'un épisode de 1848, par M. Dechastelus. 1 vol. grand in-18 1 fr.

Fleur de Mai, par Harriet Stowe, auteur de *l'Oncle Tom*. 1 vol. gr. in-8. 75 c.

Une heure d'Enfer, par E. Aclocque. 1 vol. format nouveau. 50 c.

Le nouveau Décaméron des jolies Femmes. 1 volume illustré. 50 c.

Histoire des Cafés de Paris. leur influence sociale et hygiénique, etc., par Marc Constantin. 1 joli vol. 50 c.

Les Jeux d'esprit, choix des Logogriphes, Énigmes. 1 vol. 50 c.

Les Songes expliqués, suivis de l'Art de tirer les cartes et de Prédictions pour chaque mois de l'année. In-18. 25 c.

Les Hommes et les Bêtes, Grand in-8 10 c.

Les Échos du Bosphore. Brochure in 8 20 c.

Histoire des polichinelles, bilboquets-gouvernants, de 1830 à 1848. 1 vol. in-8. 2 fr.

La Faction orléaniste, par Alexandre Remy : La Faction d'Orléans. — Philippe-Égalité. — Louis-Philippe, roi des Français. — Régence et Fusion. — Situation de la branche d'Orléans par rapport au principe d'hérédité. 1 vol. in-8 de 200 p. 2 fr.

Histoire de la Révolution de Février, suivie de la Biographie, avec portraits, des membres du gouvernement Provisoire. 1 volume in-18 . 1 fr.

Allégories historiques impériales, par H. Laboucarie. Brochure in-8 . 60 c.

Louis XVI, sa Vie, son Testament, Monument élevé à sa mémoire. 1 volume in-8. Prix 50 c.

Portraits des hommes et des femmes célèbres, rois, empereurs, princes, de Jeanne-d'Arc, Charlotte Corday, etc. 1 volume in-18 . 50 c.

A la France, le général Donnadieu expliquant ce qui fit la grandeur et la ruine des nations; dernier et remarquable travail du célèbre général. 1 vol. in-8. 50 c.

Les Républicains en prison sous la République. Types, mœurs, mystères. Format grand in-18 50 c.

Trente-cinq jours en prison sous la République. ou le Complot dit des 45. Arrestation. — Visites domiciliaires. — 6 jours au secret. — Interrogatoires. — L'écrou de la Conciergerie. — Cellules et cabanons. — Notre entrée dans le monde justiciable. — Bataille. — Improvisations poétiques. — Régime de la prison. — Salle des Girondins. — Salle Ravaillac. — Salle de la Reine. — La paille et la pistole. — La duchesse. — Le pain noir. — L'abbé Montès. — La messe des prisonniers, etc., par l'un des 45. Format in-18. . 30 c.

Oui ou Non. Dieu le veut-il ? Brochure in-18. . . . 30 c.

Abrégé de l'Histoire de France : Grandeur et gloire de la maison de Bourbon. 1 vol. in-18 25 c.

Histoire de soixante ans de folies révolutionnaires et sociales (de 1789 à 1849). 1 vol. grand in-18. 25 c.

Jourdan Coupe-tête. 1 volume in-18. 25 c.

Du pain au peuple. In-18 25 c.

Les Femmes devant la Guillotine. par Remy. In-18. 25 c.

Histoire des Montagnards, ou un million de crimes révolutionnaires. 1 vol. in-18 illustré. 25 c.

L'Alliance des peuples et des rois. Format in-18. . 20 c.

L'Anti-Proudhonisme. In-18 15 c.

Dieu le veut-il ? In-18. 15 c.

Les Barricades. In-8 10 c.

Le Réactionnaire. In-folio 05 c.

L'Aristo. In-folio 05 c.

Les Républicains de la veille. In-folio. 05 c.

Les Républicains du lendemain. In-folio. 05 c.

Le Procuste parlementaire, portraits satiriques des députés sous Louis-Philippe. 1 vol. in-8 2 fr. 25

La France républicaine, épisodes des premiers mois de la République. Février, anecdotes; Distribution des drapeaux, Manifestation soi-disant polonaise, Fête de la Concorde, par J. Lamarque, 1 volume in-8. 1 fr. 25

La République incompatible avec l'ancien Paris. Plan d'un nouveau Paris. 1 vol. in-18 50 c.

Du Droit des Travailleurs à l'élection et à la dotation. 1 vol. in-8. 25 c.

Le dernier Banquet de la Bourgeoisie, par Job le socialiste (Hip. Castille). Brochure in-8 25 c.

Appel aux ouvriers citoyens. Brochure in-8 10 c.

Un Ministère de l'organisation du travail. Brochure in-8. . 10 c.

Voltaire le Grand, le grand Frédéric [et **Jeanne d'Arc**. Prix. 20 c.

L'Énéide, 2ᵉ livre. 20 c.

Les Jésuitiques. Michelet et Quinet. 20 c.

Le Mans. — Imp. Beauvais.

Dictionnaire universel des Beaux-Arts, Architecture, Sculpture, Peinture, Dessin, Gravure, Poésie, Musique, etc., suivi d'un DICTIONNAIRE D'ICONOLOGIE, 1 vol. grand in-18. — 1 fr. 50

ABC du Dessin et de la Perspective, orné de 8 planches d'étude graduées. — 1 fr.

Le Dessin expliqué, mis à la portée de toutes les intelligences. 1 vol. in-8, orné de 30 sujets d'étude. — 1 fr.

Histoire des Statues et des Statuaires de l'antiquité, par L. VAFFIER, employé au Secrétariat de l'Institut impérial de France. 1 vol. grand in-18. — 3 fr.

L'Aquarelle et le Lavis, par Goupil. 1 vol. in-8, avec planche. — 1 fr.

Le Pastel, par Goupil. 1 vol. in-8, avec planche. — 1 fr.

La Peinture à l'huile, suivi d'un Traité de la restauration des tableaux, par Goupil. 1 vol. in-8. — 1 fr.

Peinture sur porcelaine, verre, émail, stores, écrans, marbre ; suivi du TRAITÉ DE VITRAU-MANOTYPIE, ou l'Art de faire soi-même des vitraux factices, etc., par Lefebvre. 1 vol. in-8. — 1 fr.

La Miniature, 1 vol. avec planche d'étude. — 1 fr.

La Photographie pour tous, traité simplifié. 1 vol. in-8. — 1 fr.

Guide du Peintre-Coloriste, comprenant le coloris des gravures, lithographies, vues sur verre, pour stéréoscope ; du Daguerréotype et la retouche de la Photographie à l'aquarelle et à l'huile, par G. Lefebvre. 1 vol. in-8. 1 fr.

Manuel général du Modelage EN BAS-RELIEF ET EN RONDE-BOSSE, DE LA SCULPTURE ET DU MOULAGE, ouvrage orné de planches, augmenté d'un grand nombre de procédés nouveaux, utiles et agréables aux amateurs, par H. Goupil, professeur de dessin et élève d'Horace Vernet. — 1 fr. 50

Géométrie et Dessin linéaire familier, suivi du DESSIN D'APRÈS NATURE, SANS MAITRE, orné de 250 figures, par Goupil. 1 vol. in-8. — 2 fr.

Annuaire de la Photographie, résumé des procédés les meilleurs pour la plaque métallique, le papier sec et humide, la glace albuminée ou collodionnée, la gravure héliographique, la lithographie, le cliché typographique, le stéréoscope, l'hélioplastie, l'amplification des images, la damasquinure, la photographie sur tissus, collodion sur toile cirée ; avec l'indication des instruments nouveaux, par J.-B. Delestre. 1 vol. in-8. — 4 fr.

Photographie-ivoire, ou l'Art de faire des miniatures sans savoir ni peindre ni dessiner, par Pinot. 1 vol. in-8. — 6 fr.

Recueil d'Anatomie portatif à l'usage des artistes, par Pauquet. 1 vol. — 5 fr.

Manuel artistique et industriel, contenant les Traités de Dessin industriel, de Morphographie, des Ombres, Hachures, Estompes, etc., avec 22 planches d'étude.

Cours de Perspective, ou l'Orthographe des formes. 1 vol. in-8, orné de planches. — 1 fr.

L'art de préparer les Plantes marines et d'eau douce, pour les conserver dans les collections d'histoire naturelle, et en former des Albums pour leur étude, etc., 1 vol. in-12. — 1 fr.

Le parfait langage des Fleurs d'après les plus célèbres auteurs. 1 f. 40

Ajouter 10 c. par franc pour recevoir franco.

www.ingramcontent.com/pod-product-compliance
Lightning Source LLC
Chambersburg PA
CBHW070957240526
45469CB00016B/1471